"十四五"普通高等教育规划教材
高等院校艺术与设计类专业"互联网+"创新规划教材
国际化设计类专业高等教育丛书

数字影视创作与技术

李万军　柯佳明　胡瑞琪　编著

北京大学出版社
PEKING UNIVERSITY PRESS

内 容 简 介

本书围绕湖北省一流本科课程"数字影视创作与技术"展开，以"一分钟"影视作品创作项目为主线，引入模块化、项目化、情境化的课程教学体系理念，以讲座、工作坊、小组讨论、"一对一"辅导、学生自主学习、作品陈述与展示、个人反思、教师点评等形式为主线，呈现理论知识点、模块主题任务、项目展示与评价等，每个章节的内容环环相扣，层层递进；随着理论讲授和案例展示，展现数字影视创作项目"创意生成—前期策划—拍摄及后期实践—总结反思"的全过程，综合加强读者对影视创作的理论和实践技巧的认识。

本书是高等院校数字媒体技术、数字媒体艺术、影视制作等专业的专业课教材，也是供相关行业从业人员参考的读物。

图书在版编目（CIP）数据

数字影视创作与技术 / 李万军，柯佳明，胡瑞琪编著. -- 北京：北京大学出版社，2024.9. --（高等院校艺术与设计类专业"互联网+"创新规划教材）. -- ISBN 978-7-301-35510-7

Ⅰ. J90-39

中国国家版本馆 CIP 数据核字第 2024TT2810 号

书　　名	数字影视创作与技术 SHUZI YINGSHI CHUANGZUO YU JISHU
著作责任者	李万军　柯佳明　胡瑞琪　编著
策划编辑	孙　明
责任编辑	蔡华兵　王圆缘
数字编辑	金常伟
标准书号	ISBN 978-7-301-35510-7
出版发行	北京大学出版社
地　　址	北京市海淀区成府路 205 号　100871
网　　址	http://www.pup.cn　　新浪微博：@北京大学出版社
电子邮箱	编辑部 pup6@pup.cn　　总编室 zpup@pup.cn
电　　话	邮购部 010-62752015　　发行部 010-62750672　　编辑部 010-62750667
印　刷　者	北京宏伟双华印刷有限公司
经　销　者	新华书店
	889 毫米 ×1194 毫米　16 开本　10.75 印张　340 千字
	2024 年 9 月第 1 版　　2024 年 9 月第 1 次印刷
定　　价	69.00 元

未经许可，不得以任何方式复制或抄袭本书之部分或全部内容。
版权所有，侵权必究
举报电话：010-62752024　电子邮箱：fd@pup.cn
图书如有印装质量问题，请与出版部联系，电话：010-62756370

序　言

20世纪20年代，中国设计教育的发展伴随着西方艺术设计经验及理论的引入正式拉开了帷幕。由于深受国内外工艺美术的影响，我国早期高等设计教育培养体系往往偏重设计类专业人才表现技法的实践和制作工艺研究方面。随着改革开放的到来，我国的高等设计教育事业得以迅速发展。20世纪90年代开始，艺术设计专业逐渐出现，并且在各个学院取代了原有的工艺美术专业。2011年，国务院学位委员会和教育部将艺术学从文学门类独立出来，艺术学成为第13个学科门类，设计学也成为该门类下的一级学科。自此，我国高等设计教育在历经了模仿、摸索阶段和吸收、消化阶段后，开启了自主务实的新征程。

在全球信息、经济一体化不断推进的背景下，跨境及跨文化教育已经成为当前高等教育界的热点话题和发展趋势。高等教育的国际化是共享全球优质教育资源的具体表现形式，它不仅仅是我国高等教育的一种办学方式，更是培养一流人才的重要途径之一，其目标是引进和借鉴国外先进的教育理念，将有益的办学经验融入我国教育实践，并且围绕本土国情进行融合创新，从而培养出卓越的国际化专业人才。近年来，我国高校通过不断地引进西方优质教育资源，提高了国际化的教学水平，在加快自主创新和社会服务能力建设的同时，也扩大了中国高等教育的国际影响力和声誉。

武汉纺织大学伯明翰时尚创意学院是湖北省第一家本科层次的中外合作办学机构，学院以立德树人为根本任务，近年来充分吸收英国先进的办学和治学经验，遵循我国高等设计教育的一般规律，扎根本土办教育。学院通过引入国外优质设计教育资源，融合中英设计教育理念，建构了模块化的专业课程体系、全境互动式的教学模式和多维立体式的评价机制，将我国传统设计教育从注重专业知识的传授转变为注重对设计创意能力的培养，着重培养设计类专业学生的自主学习能力、设计创新意识和反思批判精神。

"国际化设计类专业高等教育丛书"是武汉纺织大学伯明翰时尚创意学院近年来对设计类专业人才培养创新改革成果的系统性总结。该丛书精心挑选来自视觉传达设计、环境设计和数字媒体艺术三个专业的核心模块化课程的教学实例，从各门课程的学习目标、教师安排、授课方式、课程体系、反馈评价和学业体验等多个方面进行讲述，系统性地介绍了西方高等设计教育的教学理念、人才培养模式和质量保障体系。

"国际化设计类专业高等教育丛书"的出版和推广应用，能够对我国传统设计类专业的教育理念、课程规划、教学思路、学习过程及评价方式起到推动作用，进而拓展我国高等设计教育工作者的专业视角，改变以往以教师为主体的灌输式授课模式和以学生为个体完成设计作品的实践方式，通过创造和设立不同的教学内容和组织形式，有效地引导学生由被动学习设计转变为主动探究创新，培养学生敢于质疑的批判精神、善于表现自我的能力素质和勇于沟通的团队协作意识，最终为推动我国高等设计教育高质量、内涵式发展提供一条新思路。

武汉理工大学"双一流"学科建设首席教授、博士研究生导师
全国艺术专业学位研究生教育指导委员会委员
教育部高等学校设计类专业教学指导委员会委员
2023 年 1 月

前　言

说到影视创作，人们最熟悉的画面大概是在电视里看到过的导演喊"Action"和"Cut"、全剧组开始和停止拍摄的场景。这是影视创作实践中一个非常关键的环节，属于项目的拍摄阶段。但实际上，影视创作是一个漫长且完整的过程，是包含多个环节、多位人员共同参与的项目。数字影视技术的出现，使影视项目流程逐步标准化和高效化，从而大大降低了制作成本。

从前期创意到拍摄完成，再到后期的制作、包装、推广、分发，项目中包含艺术创作、技术实施、项目策划与管理等多个领域的专业知识和技能。

数字影视创作的项目学习实践能够很好地帮助我们理解影视创作项目的结构和流程，以及各环节所需的技能与各部门间的协同工作方式。学生通过所学知识和技能能全面提升自己的数字影视创作综合能力，为实际的影视创作项目实践做好充分的准备。

一、关于课程内容组织

本书作为湖北省一流本科课程"数字影视创作与技术"配套教材共包含 8 章：课程目标与项目介绍、"一分钟"影像创作准备篇、"一分钟"影像灯光篇、"一分钟"

影像录音篇、"一分钟"影像拍摄篇、"一分钟"影像剪辑篇、"一分钟"影像特效篇和作品评价，能够帮助数字媒体技术、数字媒体艺术、影视制作师生和爱好者拓展创意思维，提升影视制作理论学习与实践能力。

二、关于教学的重点和难点

在创意生成阶段，教师引导学生对优秀影片和电影人展开调研，从调研中获取灵感，并且将灵感转化为"一分钟"影视作品创作项目的创意概念和思路。在前期策划阶段，学生将按拍摄团队分组，共同开展项目策划；完成项目正式开拍之前的全部准备工作，包括内容创作、拍摄策划、设备准备、风险评估、场地和人员的协调等，并且依照行业标准完成所有前期文件。在拍摄及后期实践阶段，学生将以小组为单位进行分工与合作。依据前期规划，为了共同完成"一分钟"影视作品创作项目的实际拍摄与后期制作，学生需要运用灯光布置和声画录制技巧，完成拍摄素材的后期剪辑与添加特效工作。项目完成后，小组成员将从各自在团队中的角色位置出发，撰写反思报告，对项目的全过程及团队合作情况进行反思和总结。通过该课程框架的整体设计，学生不仅能够在项目实践中体验到数字影视创作项目的完整流程，收获对项目的全面认知，也能够从项目中具体角色的视角出发，理解团队角色之间的合作形式。

三、关于课程教学安排

本课程考核方式建议采用小组合作完成"一分钟"影视作品创作项目，通过理论与实践结合的模式创作出凝缩时代风向、弘扬民族精神、传播社会主义核心价值观的高质量作品。

课程总学时为 96 学时，推荐教师教学周数为 16 周，每周开展 4 学时左右的"讲座课 + 工作坊"，进行理论知识讲授、案例分析和技术演示，2 学时左右的"创作实践 + 作品陈述与点评"等，让学生在实践中充分掌握影视创作的知识和技能，并且能在过程中得到反馈，从而不断反思与提升。

本书共计 34 万字，李万军教授对本书的内容把控、结构框架及章节安排作出了统一的设置和规划，完成了本书 12 万字的撰写工作；柯佳明老师完成了本书 20 万字的撰写工作，胡瑞琪老师完成了本书 2 万字的撰写工作。感谢北京大学出版社的各位领导和各位编辑为本书出版付出的辛苦努力；感谢武汉纺织大学校领导及伯明翰时尚创意学院的同事们对本书出版的关心；同时，也要感谢刘禹孜同学对本书的文字整理、校对所作出的贡献。

编著者从事数字影视创作教学与实践多年，出版本书试图适应多层次的教学要求。由于编著者水平有限，书中不妥之处在所难免，恳请专家、学者及广大读者提出宝贵意见。

李万军　柯佳明　胡瑞琪

2024 年 1 月

【资源索引】

目 录

第 1 章 课程目标与项目介绍 001
1.1 课程框架 003
1.2 课程目标 004
1.3 教学模式 004
1.4 项目实践 004
1.5 成员结构 005
1.6 考核方式 006
本章小结 007
课后练习 007

第 2 章 "一分钟"影像创作准备篇 009
2.1 创意激发 011
2.2 前期文件 1：主旨和大纲 014
2.3 前期文件 2：剧本 016
2.4 前期文件 3：分镜故事板 018
2.5 前期文件 4：镜头表 022
2.6 前期文件 5：设备列表 033
2.7 前期文件 6：场景考察表 035
2.8 前期文件 7：风险评估表 035
2.9 前期文件 8：演员许可文件 037
2.10 前期文件 9：拍摄场地许可文件 038
本章小结 039
课后练习 039
推荐阅读资料 039

第 3 章 "一分钟"影像灯光篇　　041
　　3.1　案例分析　　043
　　3.2　灯光属性　　045
　　3.3　灯光设备　　047
　　3.4　灯光的功能及布置方法　　047
　　3.5　外景自然光　　051
　　3.6　订光和测光　　053
　　3.7　测光辅助工具　　055
　　3.8　课堂任务布置　　056
　　3.9　学生作品分析　　057
　　本章小结　　059
　　课后练习　　059
　　推荐阅读资料　　059

第 4 章 "一分钟"影像录音篇　　061
　　4.1　声音属性　　063
　　4.2　影视声音的基本功能　　064
　　4.3　麦克风种类　　065
　　4.4　麦克风特性　　066
　　4.5　同期录音技巧　　069
　　4.6　后期录音技巧　　072
　　4.7　课堂任务布置　　073
　　本章小结　　075
　　课后练习　　075
　　推荐阅读资料　　075

第 5 章 "一分钟"影像拍摄篇　　　　　　　077
　　5.1　案例分析　　　　　　　　　　　　　079
　　5.2　数字摄像机成像　　　　　　　　　　081
　　5.3　数字视频参数　　　　　　　　　　　082
　　5.4　数字摄像机参数　　　　　　　　　　087
　　5.5　课堂任务布置　　　　　　　　　　　101
　　5.6　学生作品分析　　　　　　　　　　　101
　　本章小结　　　　　　　　　　　　　　　　103
　　课后练习　　　　　　　　　　　　　　　　103
　　推荐阅读资料　　　　　　　　　　　　　　103

第 6 章 "一分钟"影像剪辑篇　　　　　　　105
　　6.1　电影剪辑　　　　　　　　　　　　　107
　　6.2　Adobe Premiere 基础操作　　　　　　115
　　6.3　视频压缩　　　　　　　　　　　　　128
　　6.4　音频压缩　　　　　　　　　　　　　130
　　6.5　视频输出　　　　　　　　　　　　　132
　　本章小结　　　　　　　　　　　　　　　　133
　　课后练习　　　　　　　　　　　　　　　　133
　　推荐阅读资料　　　　　　　　　　　　　　133

第7章 "一分钟"影像特效篇　　135
　　7.1　绿幕人物抠像　　137
　　7.2　影像调色　　139
　　7.3　基础校色　　143
　　7.4　创意调色　　145
　　本章小结　　147
　　课后练习　　147
　　推荐阅读资料　　147

第8章　作品评价　　149
　　8.1　教学效果　　151
　　8.2　学习体验　　152
　　8.3　课程评价　　154
　　8.4　评审流程　　155

参考文献　　157

结语　　159

第 1 章

课程目标与项目介绍

本章导读

本章介绍了武汉纺织大学伯明翰时尚创意学院数字媒体艺术系湖北省一流本科课程"数字影视创作与技术"的课程框架、课程目标、教学模式、项目实践、成员结构和考核方式,对中外合作办学模块化课程体系的特色进行了梳理和展现。

思维导图

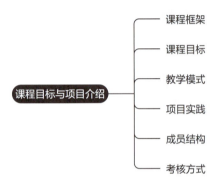

知识要点、难点

掌握课程目标要求。

掌握小组分工、人员构成。

1.1 课程框架

"数字影视创作与技术"课程以"一分钟"影视作品创作项目为主题,采用模块化、项目化、情境化的教学模式,以数字影视创作项目为主线展开教学和考核,充分激发学生主动学习的积极性,实现师生角色的互换和学生能力的全面培养。

课程采用多样的教学方式,以讲座、工作坊、小组讨论、"一对一"辅导、学生自主学习、作品陈述与展示、个人反思、教师点评等形式为主线,呈现理论知识点、案例讲解、模块主题任务、项目展示与评价等。

随着理论讲授、案例展示和学生实践的推进,课程逐渐展现数字影视创作项目"创意生成—前期策划—拍摄及后期实践—总结反思"的全流程(图1.1)。学生将能从具体的影视创作项目实践中获取专业理论知识、数字媒体技能、项目反思能力,充分提升其专业综合素养和自主学习能力。

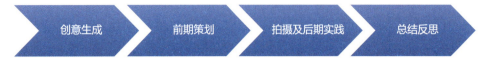

图1.1 数字影视创作项目全流程

1.2 课程目标

本课程"以艺术创意为核心、以技术实践为支撑、以沟通协作为手段",着重提升学生的数字视频编导、艺术创作表达和团队沟通协作的能力。在数字影视创作和实践的过程中,学生能够灵活运用多学科的知识和技能,并且培养创意生成,项目策划、组织和实施的能力。通过本课程的学习,学生拟达到以下5个目标。

目标1:结合视频创作开展一系列较为合理有效的调查分析和研究活动。

目标2:具备合理运用视、听元素综合进行传媒信息设计的能力。

目标3:能够使用摄像、录音、照明等设备及后期制作软件完成影视作品的制作。

目标4:在影视创作和拍摄过程要培养团队合作、交流沟通和创作策划的能力。

目标5:培养自主学习能力和反思批判精神。

1.3 教学模式

在本课程的教学过程中,教师将结合课程目标及项目内容,采用讲座、工作坊、小组讨论、"一对一"辅导、学生自主学习、作品陈述与展示、个人反思、教师点评等形式,将师生角色互换,构建"以学生为中心"的教学模式,改变目前在高等院校设计类专业教学过程中,学生只是被动学习的状态。

本课程的教学团队、各专业教师将根据自身的专业特长,讲授不同阶段的课程内容;采用不同的方式来讲授专业理论知识、传授数字媒体技能、辅导影视创作实践,通过"导入—调研—分析—技能传授—创作—反思"六个阶段展开教学活动,让学生明确课程的学习目标和项目的要求,树立起"技术与艺术"并重的专业学习理念,积极参与课堂学习和创作实践。

通过"一分钟"影视作品创作项目,学生能自主进行项目的策划、准备、执行、管理和反思;通过小组的分工与合作,学生能充分将所学知识与技能运用于实践,真正成为项目的创作者和本课程的推动者。

1.4 项目实践

数字影视创作不仅包含故事的内容创作与视听表达,即画面、光线、声音等技术呈现形式,而且包含创作者的精确分工与高效合作,对影视创作项目的策划、准备、执行、管理和反思。该项目实践是集创意、艺术、技术、管理于一体的影视创作活动。

无论影片时间的长短,创作者要讲好故事,不仅需要好的导演和演员,而且有赖于项目制作过程中全体幕后人员的共同努力。尽管在"一分钟"影视作品创作项目中,影片的时长只有一分钟,但创作团队想创作

出好的作品,就必须理解其中蕴含的创意方法、艺术手法与和实践技术,协调好团队间的分工。

在"一分钟"影视作品创作项目的实践过程中,学生能将理论知识运用到实际创作中,深刻理解并掌握"创意生成—前期策划—拍摄及后期实践—总结反思"的创作全过程,既能充分发挥创意思维,又能确保艺术与技术的结合,准确呈现作品的预期效果。

在实践层面,"一分钟"影视作品创作项目也将通过项目的规划、实施、管理、反思帮助学生理解项目管理思维,为未来其他项目的实践打下良好基础;通过对项目管理能力的培养,学生将养成全局意识并注重细节规范。

可见,"一分钟"影视作品创作项目能让学生完整了解本课程和创作内容,引导学生建立起对影视行业的基本认知。

1.5　成员结构

在项目成员结构层面,本课程将带领学生体验数字影视行业中的团队分工与合作,理解团队合作中的共同任务与职责定位。在课程的学习过程中,学生将以3人为一组,共同构思并创作出"一分钟"影视短片(图1.2);在项目结束后,学生将分别从每个人担任的角色出发,对项目完成情况进行反思。3名学生的角色与职责定位如下。

学生1:导演兼摄像,负责指导实际拍摄,操作摄像设备的机位、走位和跟焦等。

学生2:灯光师,负责光线设计、拍摄时的室内拍摄灯光和室外用光布置等。

学生3:收音师,负责声音设计、拍摄时的声音录制和后期的音效处理等。

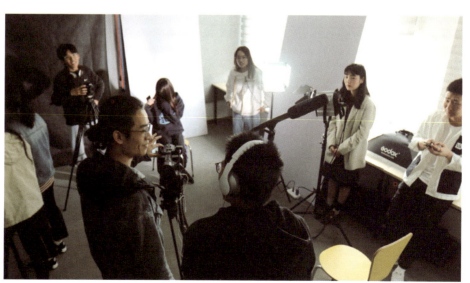

图1.2　学生在摄像棚内拍摄

3名学生的分工需要在实际拍摄过程中明确，从画面、光线、声音的角度完成影片的拍摄。项目前期的创意策划、拍摄准备及后期的剪辑则由小组成员共同完成。

1.6 考核方式

中国共产党第二十次全国代表大会报告（以下简称"党的二十大报告"）强调："完善学校管理和教育评价体系。"本课程则采用形成性（Formative）与总结性（Summative）评价结合的考核模式——既考核学生最终的作品质量，也对项目创作过程中创意、技术、进程、团队合作情况等进行考核，强调对学生学习过程和学习成果的综合性评价。

具体的考核方式：9项前期文件（20%）+视频拍摄（30%）+视频后期（30%）+反思报告（20%）。

其中，9项前期文件和视频后期制作由小组成员共同完成、共同得分；反思报告则根据个人完成的情况评定分数；视频拍摄由小组成员共同完成，教师根据视频中画面、光线、声音的呈现情况，来评定个人分数。

通过课程考核任务设置，教师将对小组合作情况和各角色任务的完成情况进行全面评分，既能确保团队中的各个角色都各司其职，又使他们放眼全局、兼顾团队合作。各项考核包含的内容如下。

9项前期文件（小组成员共同完成，小组成员共同得分）

（1）主旨和大纲：确定故事的核心思想、故事背后蕴藏的人文情怀；对故事的内容和结构进行概括性陈述。

（2）剧本：以行业标准呈现"一分钟"故事的完整情节。

（3）分镜故事板：以图画的方式展示各个镜头的角色、道具、背景布置、画面景别和摄像机角度等。

（4）镜头表：根据分镜故事板制作出每个镜头相关参数的详细列表，如摄像机型号、镜头尺寸、镜头类型等。

（5）设备列表：根据拍摄要求列举出拍摄设备；标出每款设备的型号、数量和注意事项。

（6）场景考察表：对拍摄场景进行实地考察并形成场景考察表。

（7）风险评估表：提前对拍摄存在的风险作出评估，对可能发生的意外做好应急预案。

（8）演员许可文件：与演员沟通并确认拍摄内容与要求，签署许可文件。

（9）拍摄场地许可文件：拍摄私人所属场地前，联系拍摄场地负责人签署许可文件。

视频拍摄（小组成员共同完成，个人分别得分）

（1）导演：负责画面拍摄及场面调度（教师根据最终视频的画面呈现情况评定分数）。

（2）灯光师：负责拍摄时的光线设计及灯光布置（教师根据最终视频的光线呈现情况评定分数）。

（3）收音师：负责声音设计及拍摄时的声音录制（教师根据最终视频的声音呈现情况评定分数）。

视频后期（小组成员共同完成，小组成员共同得分）

（1）剪辑：结合剧本和分镜对拍摄素材进行剪辑，确保叙事的流畅性与艺术性。

（2）调色：结合短片流派与风格对视频进行调色，强化故事氛围。

反思报告（个人分别完成，个人分别得分）

学生从各角色视角对项目进行反思，字数要求为1000字左右。

（1）导演：对项目前期策划、画面拍摄与场面调度、后期制作、团队分工与合作情况进行反思。

（2）灯光师：对项目前期策划、光线的设计与布置、后期制作、团队分工与合作情况进行反思。

（3）收音师：对项目前期策划、声音的设计与录制、后期制作、团队分工与合作情况进行反思。

在后续章节中，本书将结合教学内容和学生作品，对考核内容进行更详细的阐述。

本章小结

本章介绍了"数字影视创作与技术"课程的模块化知识体系，以"创意 + 艺术 + 技术 + 反思"的综合性项目实践为主线，既讲授了理论知识，又进行了项目任务情境实践和学生案例展示，对理论知识的应用进行生动阐述。党的二十大报告提出："加强国际传播能力建设，全面提升国际传播效能……"本书中的教学理念源于武汉纺织大学伯明翰时尚创意学院对英国高等院校模块化教学体系丰富的本土化实践经验，富有实用性和趣味性，能够综合提升学生影视制作理论学习与实践的能力；具备开阔的国际化设计教育视野，生动体现出数字媒体艺术专业中技术与艺术的结合。

课后练习

根据小组成员兴趣和技能优势，完成小组成员分工。

第 2 章

"一分钟"影像创作准备篇

本章导读

本章介绍了在"一分钟"影像拍摄前创作者所需要准备的 9 个前期文件，内容包括确定影片的整体主旨和大纲、完成剧本创作、绘制分镜故事板等。创作者只有前期制订完善的计划，才能在拍摄时更加游刃有余，顺利完成拍摄计划。

思维导图

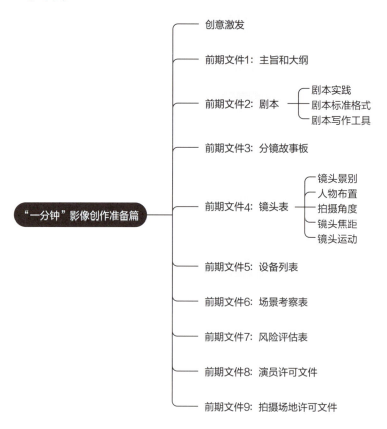

知识要点、难点

掌握靶心人公式，完成故事大纲。

理解镜头景别、拍摄角度、镜头运动等概念。

掌握绘制分镜故事板的方法。

2.1 创意激发

电影是一门年轻的艺术，发明于 19 世纪末。早期的中国电影多是从西方国家传入的，属于资产阶级的商业产品，但在后期逐步出现大量为社会主义、民族解放和人民民主而斗争的进步电影。党的二十大报告提出："要坚持马克思主义在意识形态领域指导地位的根本制度，坚持为人民服务、为社会主义服务，坚持百花齐放、百家争鸣，坚持创造性转化、创新性发展，以社会主义核心价值观为引领，发展社会主义先进文化，弘扬革命文化，传承中华优秀传统文化……"多年来，中国电影一直沿着社会主义文化路线不断发展。

郑正秋在《我所希望于观众者》一文中指出："论戏剧之最高者必须含有创造人生之能力，其次亦须含有改正社会之意义，其最小限度亦当含有批评社会之性质。"

其拍摄的中国第一部故事短片《难夫难妻》便聚焦于现实题材，讲述了一对青年男女在封建包办婚姻下的不幸，抨击了封建制度。这样的题材，在普遍视电影为娱乐工具的年代是极其难能可贵的。在中国共产党的领导下，中国电影融入无产阶级的世界观和马克思列宁主义，形成了人民电影运动，使得文艺能够与广大人民群众结合起来。

1949年，中华人民共和国成立，我国的电影进入崭新的社会主义电影时代，形成了为工农兵服务的发展方向。随后，"百花齐放、百家争鸣"方针的提出，促进了科学文化的发展繁荣。这时期的电影人使用革命现实主义和浪漫主义结合的艺术方法进行电影创作，使得中国电影进入辉煌时期。

到了20世纪60年代中期，电影理论被分为两种主流思潮，分别是造型主义和现实主义。造型主义认为电影要想被称为艺术品，就必须超越单纯地对现实进行临摹，即不满足于仅用摄像机记录下自然生活景象，所有在电影胶片上被记录下来的都只是电影艺术的原材料，电影艺术的手段便是对这些材料进行剪辑、特效、声音制作和场面调度，凸显电影艺术的本质。现实主义则认为电影是由摄像机客观冷静记录下来的，而非借助艺术家的想象力；因此，电影与其他艺术形式最大的不同便在于其真实性，代表的电影技巧是长镜头和深焦镜头。

中国第五代导演正是将这两种思潮结合的代表。他们把作品聚焦于乡土生活题材，展现对底层人民的同情，作品中的影视造型又极具象征性和主观性，运用对比强烈的色彩元素，表达对国家民族的深入思考。

张军钊执导的《一个和八个》是中国第五代导演开山之作。影片讲述了蒙冤入狱的八路军指导员与其他8名罪犯关押在一起；由于指导员的到来，罪犯们的逃跑计划落空了，他们便挑事对指导员进行殴打；但指导员依然以其宽广的胸怀对罪犯们进行教导和感化，并且带领罪犯们浴血奋战（图2.1），突破日军的封锁线，使罪犯们找到自身的价值，获得精神上的救赎。

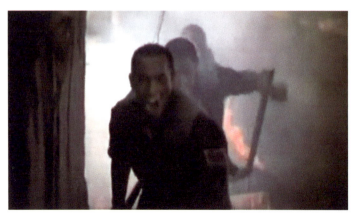

图2.1 《一个和八个》众人冲向战场的场景

影片前半段使用广角镜头展示狭窄的牢笼、牛棚和磨坊，在展现人物时，景别多为特写和近景；这部分影像色调偏暗，展现了犯人黝黑的皮肤和阴暗的牢笼，使影片整体的基调较为压抑。而影片后半段则是大量远景——天空和大地，色调也变得更加明亮，展现了剧中人物在接受精神洗礼后的新面貌，象征着人物的升华和新生。

陈凯歌导演的《黄土地》讲述了八路军文艺工作者顾青在采集民歌的过程中遇到了翠巧一家，唤醒了翠巧内心深处对自由的向往。但长期生活在贫瘠土地上的人们被传统观念深深束缚，土地一方面为人们提供生命保障，另一方面又限制着人们的发展，而翠巧也无法摆脱当时女性固化的悲惨遭遇。图2.2中，黄土地占据着画面大部分，更像一种对落后禁锢的符号的表达。

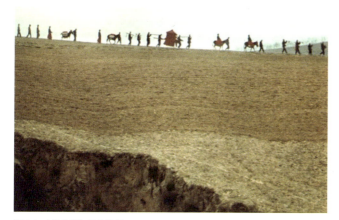

图2.2 《黄土地》迎亲场景

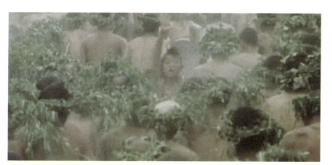

图2.3 《黄土地》求雨场景

影片结尾的点睛之笔升华了影片的主题，经过红色进步意识洗礼之后，在盲目求雨的人群中逆向奔跑的翠巧弟弟（图2.3）象征着具有进步思想的人的觉醒，迸发出了顽强的新兴生命力。

张艺谋导演的《红高粱》讲述了男女主角在经历一系列曲折后一起经营酒坊，其后日军侵略导致女主角和酒坊伙计被虐杀的故事。影片运用大量色彩斑斓的造型元素烘托氛围，漫天飞扬的黄色尘土、鲜红的轿子、赤裸上身的轿夫（图2.4）都展现了导演对影视造型的精准把握。

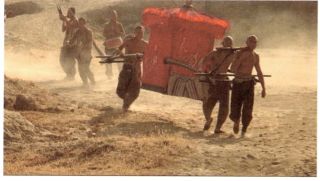

图2.4 《红高粱》颠轿场景

在酒坊酿酒过程中，影片分别展示了大酒缸、大火炉、来回忙碌的人和烟雾缭绕的现场环境；通过连续展示酿酒特写镜头（图2.5），展现了狂野的原始生命力，强化了劳动人民的力量美，颂扬中华民族昂扬向上的奋斗精神。

张艺谋导演的另一部作品《大红灯笼高高挂》也充分展现了如何将造型与影片主题紧密结合。影片讲述了女学生颂莲被财迷继母嫁到陈府作四太太，随后几房太太钩心斗角，由此引申出的一连串悲惨故事，反映了封建礼教对女性的束缚和摧残。

此影片构图多为对称式、纵深式，错落有致且线条分明的建筑暗示了封建男权社会秩序分明、不可动摇的

图2.5 《红高粱》酿酒场景

等级制度。受过良好教育的大学生颂莲刚到大院时穿着一件白色上衣（图2.6），与周围阴暗的建筑格格不入，这体现了此时颂莲的思想还是进步的。但后期她的思想也渐渐被腐蚀，影片通过展现她对封建意味浓厚的捶脚活动的态度的转变，为其后续悲剧结局埋下伏笔；还多用俯拍展现大院这一封建社会缩影，展现大院中女主角的弱小与无助，仿佛除了头顶的天空再无其他出路。

图2.6 《大红灯笼高高挂》颂莲进屋场景

当然，影片中最明显的隐喻便是老爷这一角色，他从未在影片中露正脸，但又让观众感觉他无处不在。这被简化的人物形象展现了旧时封建社会根深蒂固的腐朽与黑暗。而在此环境下，本应象征着喜庆的红色灯笼也变成了瘆人的存在（图2.7），无不透露着血腥之感。而围绕红色灯笼的一套完整的点灯、灭灯和封灯流程，则展现了压迫、禁锢女性的礼教枷锁，此时红色灯笼成了封建社会权力的象征。

图2.7 《大红灯笼高高挂》红色灯笼场景

在创作"一分钟"影像时，创作者应注重将画面造型元素与影片现实意义结合，通过展现我国近几十年来的点滴发展与进步，彰显中国特色社会主义的伟大之处，像中国第五代导演一样，表现对中华民族深深的热爱。

2.2　前期文件1：主旨和大纲

在正式创作剧本之前，创作者需要先确定影片主旨，即影片展现的核心思想、影片背后蕴藏的人文情怀。党的二十大报告提出："坚持以人民为中心的创作导向，推出更多增强人民精神力量的优秀作品。"创作者只有首先确定影片主旨，在创作剧本的时候才不会出现偏差，才能更好地梳理剧本中的人物关系及故事走向。

确定影片主旨的方式有多种，创作者通常可以通过"头脑风暴"，绘制思维导图，寻找元素之间存在的联系，最终生成影片主旨；也可以简单编写一个小故事，再从故事中总结出影片的核心思想。如果把故事

想象成一棵大树，主旨就是大树的主干，情节就相当于依附于主干的枝叶。因此，创作者必须首先确定影片主旨，才不会在剧本创作的时候走弯路，剧本创作也能更好地为表达影片主旨服务。

故事大纲则是围绕影片主旨展开的一段基本情节描述，能够清晰展示影片的内容，通常可以借助靶心人公式来完成，这一过程包含7个问题。

- 主角在故事中的目标是什么？
- 在实现目标的时候主角遇到了什么阻碍？
- 主角是如何克服这些阻碍的？
- 完成的结果如何？（通常不太满意）
- 什么样的意外使结果发生变化？
- 意外出现之后，情节如何发生变化？
- 故事最终的结局是什么？

问题被简化之后就变成"目标—阻碍—克服—结果—意外—变化—结局"。党的二十大报告提出："持续抓好党史、新中国史、改革开放史、社会主义发展史宣传教育，引导人民知史爱党、知史爱国，不断坚定中国特色社会主义共同理想。"以《前夜》（电影《我和我的祖国》中的单元）为例，它的故事大纲就可以写成如下形式。

- 在1949年10月1日中华人民共和国成立前夕，电动旗杆设计安装者林治远需要在开国大典时，保证五星红旗飘扬在天安门广场上空。
- 林治远无法实地测试电动升旗装置来确保成功升旗。
- 林治远按照1/3的比例仿制了一个天安门广场上的电动升旗装置反复测试。
- 电动升旗装置顺利搭建完成。
- 当一切准备就绪，林治远模拟升旗后发现阻断球断裂，国旗无法停留在旗杆顶端。
- 群众贡献出自己家中宝贵的金属，帮助林治远重新熔炼出新的阻断球。
- 林治远最终安装了新的阻断球（图2.8），确保开国大典时五星红旗在电动升旗

图 2.8 《前夜》林治远安装新的阻断球场景

装置的作用下顺利飘扬在天安门广场上空。

以上案例可以引导创作者完成"一分钟"影像项目主旨和大纲的写作。

2.3 前期文件2：剧本

2.3.1 剧本实践

剧本是一剧之本，是一部影视作品最完整的书面形式，也是指导后期拍摄的最重要的文本基础。因此，一个好的剧本是一部优秀影视作品的基础。

1. 确定故事题材

创作者首先需要将影片类型确定下来，类型是动作类、惊悚类、喜剧类，还是科幻类等；对不同的影片类型可以采用不同的写作手法，由此观众也会对该影片产生潜在的期待。比如，动作片中会出现精彩绝伦的打斗或追逐场景，喜剧片中会出现令人捧腹大笑的精彩桥段，悬疑片中会出现推理解密的过程，等等。同时，创作者也可以打破常规，将不同类型的影片拼接起来创作出让观众耳目一新的影片。如成龙主演的多部影片就是将动作片与喜剧片结合在一起的。

2. 确定世界观

创作者还需要根据故事的主题和类型，确定故事发生的环境背景，如确定故事发生的地点是在农村还是在城市，发生的时间是在过去、现在还是在未来，人们之间的交流方式是否发生过改变，故事所在地的自然环境、气候信息等。这些不仅会决定后期拍摄中所需的服化道，而且会决定演员台词的内容和风格。

3. 设计主人公发展路线

创作者最初设计主人公发展路线的时候，需要给他设定一个需要达成的目标；同时，也可以给他设计一些小的缺点，在主人公逐步实现设定的目标时，让他身上的缺点也得到改正。这样会让人物显得更加立体，充满生活气息。

4. 设计戏剧冲突

为了营造戏剧冲突，创作者可以选一个角色作为反派，他与主人公身上有很多相似之处，但核心目标却是截然相反的。如警察与罪犯、英雄与怪物，他们同样富有戏剧魅力，势均力敌，可以更好地表现出戏剧冲突，而戏剧冲突也可以很好地推动故事情节的发展。而在主人公快要达成设定的目标时，一个反转的突然出现，可以让观众无法预测剧情走向，从而吸引观众的注意。因此，在主要情节上设计相应的戏剧冲突就显得十分关键。

5. 直奔主题

"少即是多"适用于影视创作的方方面面。描述性的文字在文学创作中会传达出人物的内心活动，但在影视创作中往往无法显现出来。如"主人公今天心情很好"这句话就无法按照字面

意思用视频展现出来，创作者只能通过动作、神态或行为等方式来表现角色的心理活动。同样，创作者对模棱两可和显而易见的事物进行赘述也会提高观众对剧情理解的难度，如使用大量描述性的文字委婉地在剧本中表达想法，此种做法比较普遍，但这样的文字在影视创作中就会显得枯燥和晦涩。

2.3.2 剧本标准格式

剧本写作需要遵循以下基本格式。

- 使用 12 号字。
- 页面左侧空出 3.81 厘米页边距。
- 页面右侧空出 2.54 厘米页边距。
- 页面顶部和底部空出 2.54 厘米边距。
- 每页有大约 55 行。
- 对话从页面左侧 6.35 厘米处开始写起。
- 角色名称必须包含大写字母，并且位于距页面左侧 9.398 厘米的位置。
- 页码位于右上角，距页面顶部 1.27 厘米。
- 第一页不带编号，后面依次排列编号。

1. 过渡

创作者在剧本右上角需要标出场景切换的方式。

例如：淡入、淡出、叠加。

关于转场的具体说明，创作者可参考第 6 章"一分钟"影像剪辑篇中关于剪辑手法的介绍。

2. 场景标题

创作者在剧本左上方第一行标注出场景标题，可以让制作团队对拍摄场景一目了然；标注出室内或室外，以及情节发生的场景和时间，可以让制作团队更好地进行前期准备工作。

例如：室内—学院教室—早晨。

3. 人物介绍

当在剧本中介绍一名出场的新人物的时候，创作者需要写出角色的全名及简要介绍，如姓名、年龄、性别、职业及性格等。

例如：李力（28 岁），男，保险公司职员，性格孤僻，沉默寡言，有一定的强迫症。

4. 动作

创作者以第三人称的方式描述人物的动作。为了让情节清晰明了，一些连接词和多余的形容词需要被删掉，重要内容可以加粗强调。

例如：李力打开冰箱，拿出了一瓶果汁，将果汁倒进标有刻度的瓶子里；他将眼睛凑到瓶子跟前，看到果汁刻度到"250ml"的时候停了下来。

5. 台词

写在角色名字下方的台词，通常也是一个剧本最难的地方。视频介质比纸质介质的内容要丰富，除了故事剧情，视频还能传递声音和视觉信息。因此，如何利用台词准确传达故事信息并抒发角色感情便成了关键。

例如：　　　　李力

之前约定好的就是五百七十二块零三毛，整钱给现金，剩下的你手机转给我。

6. 扩展

当角色说出的某些内容只有声音而没有画面的时候就会使用到画外音（V.O.）标签，通常被标记在角色名字之后。

例如：　　　　李力（V.O.）

之前约定好的就是五百七十二块零三毛，整钱给现金，剩下的你手机转给我。

2.3.3 剧本写作工具

1. Celtx

Celtx 是一款新颖的影视多媒体创作辅助工具，可以满足具有不同创作习惯的用户，也可以方便地将信息分享至相关工作人员。丰富的项目模板包括剧本写作、分镜故事板、草图、连环漫画册、目录、角色设置、场景详情、日程表、书签等。

2. Dramatica Pro

Dramatica Pro 是一款剧本创作软件，提供了丰富的工具和创作模块，用户可以使用这款软件来创建故事大纲、人物主线等，同时还可以为每一个角色都创建一个介绍，在构建故事主线的时候非常方便地使用该软件。

3. Final Draft

Final Draft 是一款专业剧本编写软件，现在被广泛应用于电影剧本编写、电视访谈和舞台剧等方面，它集强大的文字处理功能与专业的剧本格式于一身，使用起来非常便捷，能自动标注页码并根据行业标准格式化文本。

2.4　前期文件 3：分镜故事板

分镜故事板是以图画的方式展示影片中各个镜头的角色、道具、背景布置、画面景别和摄像机角度等。每一个小方格中的内容就是一个镜头的主要内容，通过分镜头的描绘，创作者在

图 2.9 《长津湖之水门桥》2.35∶1 变形宽银幕

图 2.10 《我不是潘金莲》圆形画幅

正式拍摄前就能将故事画面大致串联起来，审核镜头间的组合是否存在跳跃或不连贯的情况；同时，有了分镜头的铺垫，创作者在正式拍摄时也会更有效率。创作者可以通过以下几个步骤绘制分镜故事板。

1. 为重点镜头排序

创作者通读剧本，标记出关键镜头，思考如何用画面展示这些镜头，场景、人物、动作、背景都应该如何布置，使用哪种排列方式能够最清晰明了地讲述故事，调动观众的情绪。

2. 确定画幅宽高比

常见的画幅宽高比有 2.35∶1，1.85∶1，16∶9，4∶3 等。不同的画幅宽高比可以呈现出不同的视觉效果。如使用 2.35∶1 变形宽银幕（图 2.9）的电影《长津湖之水门桥》，精妙的摄像配合绝佳的场面调度，可以带来开阔的视野并传递出一种气势磅礴的氛围。

不过导演安德里亚·阿诺德却偏好使用较窄的画面来营造幽闭的视觉效果，强化人物之间的戏剧冲突。此外，2017 年的电影《鬼魅浮生》是以 4∶3 的画幅宽高比拍摄的，这种比例展示了主人公的受困处境，让观众感同身受。这部电影更有趣的是屏幕的四个角都是圆的，给人一种老照片的复古感觉，给影片增加了一种怀旧感。更典型的例子是《妈咪》中的主人公徒手撑开银幕，影片前半段使用 1∶1 的画幅宽高比展现主人公内心的压抑，直到主人公在单车上用双手将银幕撑开，银幕也随之变宽。这种扩展让人感觉像突破束缚后深吸了一口气，而观众也和角色一样感到了放松。

冯小刚导演在《我不是潘金莲》中选择用圆形画幅（图 2.10）描述发生在主人公家乡的故事，用正方形画幅展现主人公在北京发生的故事。画幅的变化反而使观众的目光更加聚焦于画面，而圆形的

视点也强化了影片所表达的荒诞感。

因此，画幅宽高比对深化影片主题起着至关重要的作用，创作者提前确定好拍摄影片的画幅宽高比，有助于在制作分镜故事板时更好地绘制和构图。

3. 绘制主人公

当确定好画幅宽高比之后，创作者就需要进行最关键的主体人物绘制。分镜故事板中最重要的元素就是演员，创作者需要将演员的动作和表情描绘清晰，而其他物件往往可以采取简单描绘的方法，这种描绘方法可以表现出该物件是否需要聚焦。

需要指出的是，若创作者在绘制上确实存在一定难度，可以选择拼贴的手法：自己拍摄或找电视、电影上的图片打印下来，将符合自己剧本创作的主体人物剪下来贴在分镜故事板上。

4. 绘制背景

背景能够表现画面人物所处的环境，表现人物所处的状态。除此之外，分镜故事板中的背景还将呈现出一定的空间感，即画面中的主人公与其所在的位置的关系。背景的绘制不一定需要十分翔实，但一定要准确地传达空间位置信息。

若创作者在绘制背景时有一定的难度，可以拿起手机选择一些潜在的拍摄地点拍摄照片，对同一场景分别采用不同景别进行拍摄，将选择好的背景打印出来贴在分镜故事板上，完成分镜故事板的背景绘制。

5. 为人物动作绘制箭头

很多时候，画面中的人物处于运动状态。创作者在绘制分镜故事板时为了表现人物动作，需要在人物旁边添加箭头。添加的箭头可以显示人物的运动方向——他们是靠近摄像机还是远离摄像机，是进入画面还是走出画面，等等。

6. 添加摄像机参数

在每格图像的下方，创作者都需要标记出摄像机的拍摄参数，如拍摄角度、运动方式、是否需要切换焦点等；摄像机拍摄时需要注意的关键点，创作者也都应该在分镜故事板中标记出来，让摄像师在拍摄时清晰明了地理解其想法，提高拍摄的效率。

7. 添加镜头数字和台词

为镜头创建编号便于创作者快捷地审查特定的镜头；按照特定的顺序对镜头进行排列，便于创作者在审视分镜故事板的时候对拍摄内容更加了解；在分镜故事板图像下方添加演员的重要台词，便于创作者更加快捷地进行内容拍摄。

学生作品分析：该同学按照情节发展顺序绘制了分镜故事板（图2.11），在每个画框中标记了场景号和镜头号，并且在每个镜头右方描述相关故事情节；但对主人公未能进行完整绘制，画面背景也过于单调，不利于拍摄时的勘景和场面布置。

另一位同学也根据情节发展标记出了镜头号（图2.12），对景别和拍摄角度都进行了较好的规划，能够有效地帮助摄像师进行选景和构图，但缺少对镜头内容的细节描述，如镜头运动、台词及声音等，这将会导致摄像师无法按照剧本要求来操控镜头，从而在拍摄时为其带来一定的困扰。

图2.11 学生作品《花》分镜故事板

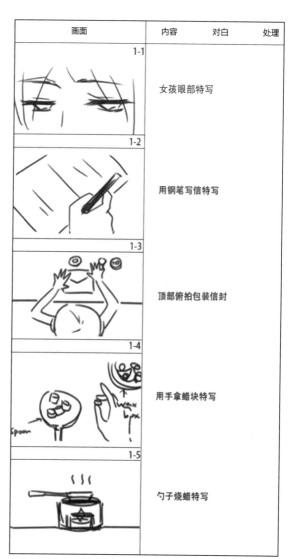

图2.12 学生作品《火漆蜡》分镜故事板

最后一位同学很好地完成了分镜故事板（图2.13），首先，按照故事情节的发展顺序为各个镜头标记了序号；其次，拍摄画面的主体人物、背景、画面景别、摄像机角度等要素都在分镜中得到了很好的展示，使用不同深度的铅笔进行绘制，来展示画面的对焦和景深，使用红色箭头标记出了人物的运动状态和方向，在镜头右方用文字标注了镜头景别、摄像机角度、镜头运动方向和声音设计。该同学的分镜故事板质量较高。

2.5 前期文件4：镜头表

完成分镜故事板后，创作者还需要根据分镜故事板制作出拍摄镜头表。镜头表指的是每个镜头相关参数的详细列表，如摄像机型号、镜头尺寸、镜头类型等。在实际拍摄过程中，创作者常常会遇到需要更换镜头拍摄的情况，为了节省人力和时间成本，通常会将拍摄的镜头顺序打乱，使用同一号镜头尽量多拍一些画面之后再换到下一个镜头；比如，可以先使用一只85毫米的大光圈镜头拍完一组人物画面之后，再换一只18毫米的广角镜头拍摄空镜头。因此，镜头表有助于确定最有效的拍摄时间，创作者可以根据镜头表对拍摄的镜头进行分组，从而达到节省时间、提高工作效率的目的。摄制组也可以清晰地知道，拍摄该镜头所需要的灯光设备、布景及道具，使拍摄更加有效率。通常镜头表包含以下元素。

· 镜头编号：用来标注每个镜头的序号。
· 镜头描述：描述镜头中人物动作及台词的一段简单的文字。
· 镜头景别：远景、全景、中景、近景或特写。
· 镜头角度：仰拍、俯拍或平拍。
· 镜头运动：固定镜头或运动镜头，运动镜头包括推镜头、拉镜头、摇镜头、横移镜头或跟镜头。

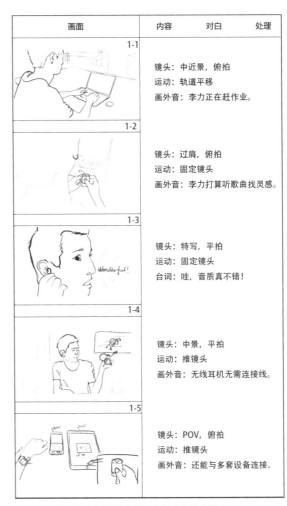

图2.13 学生作品《无线耳机校园行》分镜故事板

图 2.14 《黄土地》定场镜头

图 2.15 《82 年生的金智英》远景镜头

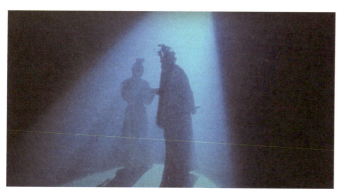

图 2.16 《霸王别姬》全景镜头

- 拍摄设备：摄像师使用的摄像机的型号。
- 镜头信息：摄像师使用的镜头的型号，包含最大光圈、焦距、极限对焦距离、焦外成像等。
- 帧速率：摄像师一般使用每秒 24 帧或每秒 25 帧进行拍摄，也可以使用每秒 120 帧拍摄慢动作。
- 拍摄位置：拍摄画面所处的场景信息。
- 拍摄角色：出现在画面当中的角色。
- 声音设备：收录画面中的人声和背景音的设备。
- 注意事项：一些需要特别注意的提示。

2.5.1　镜头景别

在影片开篇，创作者首先需要考虑的是定场镜头，它决定了全片的戏剧风格，通常是用短焦距镜头拍摄的远景和极远景，交代故事发生的地理环境和时间背景。《黄土地》开篇就用了一系列的定场镜头（图 2.14）介绍整部影片发生的环境背景。

1. 远景镜头

在远景镜头（图 2.15）中，人物通常远离摄像机，占画面空间较小，这主要用来强调人物与背景的关系。定场镜头以介绍影片故事背景为主，而远景镜头更多用于介绍场景环境，人物也会被处理为占据空间较小的视觉形象。当远景作为一个段落的起始或结束镜头时，常用于表现人物在大环境中迷失自我或孤独的状态。

2. 全景镜头

在全景镜头（图 2.16）中，人物从头到脚刚好与画面高度一致，这种景别会十分明确地展示人物，同时保留人物的活动空间，使观众能够清晰了解影像展现的人物行为和典型环境。在全景镜头中，人物是绝对的拍摄中心，其肢体动作会被完整记录下来。因

此，全景镜头也常出现在人物有较多肢体动作的场景。

3. 中全景镜头

中全景镜头（图 2.17）主要展现人物头部到膝盖的部分。与全景镜头展现特定环境不同，中全景镜头中的背景将被淡化，而人物的神态和动作的表现力将被强化。这类镜头通常出现在警匪片中，可以展现出人物腰部佩戴的武器，在人物进行射击的时候可以强化戏剧张力。

4. 中景镜头

中景镜头（图 2.18）主要展现人物头部至胸腔稍下的部分。不同于戏剧化的特写镜头与远景镜头，中景镜头十分符合人眼观察世界的一般方式，因此显得非常自然，具有很强的叙事和表现功能。比起全景镜头，中景镜头能够在强化人物脸部细节变化的同时捕捉到其手部动作。

5. 近景镜头

近景镜头（图 2.19）主要展现人物头部至胸腔以上的部分。与中景镜头相比，近景镜头会进一步弱化背景，突出人物主体，因而可以有效传递人物的情绪，强化观众与人物的互动交流，推动故事情节的发展。近景镜头常用于拍摄人物密集对话或需要强调人物神态表情细微变化的片段。

6. 特写镜头

特写镜头（图 2.20）通常聚焦于人物的面部或特定道具，展现拍摄的细节，强化情绪渲染。特写镜头使人物从背景中剥离出来，着重展现人物的内心世界，从而成为表现情绪变化的最有效的方式。

图 2.17 《一一》中全景镜头

图 2.18 《觉醒年代》中景镜头

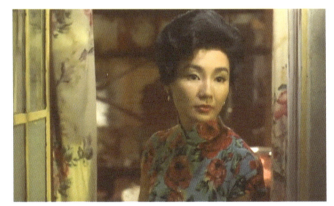

图 2.19 《花样年华》近景镜头

图 2.20 《卧虎藏龙》特写镜头

图 2.21 《七月与安生》大特写镜头

7. 大特写镜头

大特写镜头（图 2.21）聚焦于展现人物的局部，如眼睛、嘴巴、耳朵或鼻子；用于渲染整体氛围，强化某些特定的叙事性元素。

2.5.2 人物布置

1. 单人镜头

单人镜头（图 2.22）主要展现画面中唯一的人物的全部特征，通常以两种方式进行展现。一种是画面中只有被摄人物和背景环境，人物一般被放置在画面的中心，用以吸引观众的注意。

图 2.22 《无间道》单人镜头

另一种是用另一人物借位（图 2.23），在画面的前景中展现部分次要人物的特征。这样的布置一方面可以突出具有象征意义的人或物，另一方面也可以增强画面的空间感和透视感，引导观众的视线。

2. 双人镜头

在双人镜头（图 2.24）中，一般会同时出现两名面部清晰的人物，双人镜头常用于浪漫时刻，主要目的是强调两个人物的关系并常常伴随肢体动作，拍摄角度通常与观众的视线水平一致，让观众仿佛置身于角色身旁。

图 2.23 《觉醒年代》借位镜头

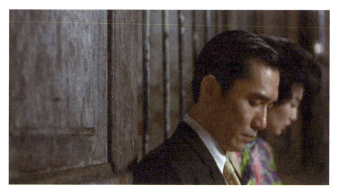

图 2.24 《花样年华》双人镜头

3. 多人镜头

在多人镜头（图 2.25）中，清晰的人物在三个或三个以上，众多人物被安排在同一画面中。多人镜头能够有效从视觉上建立多个人物的关系，通常用于展现在同一事件下多人不同反应的场景。

4. 过肩镜头

过肩镜头（图 2.26）是指摄像机位于某一人物背后拍摄另一人物，与双人镜头或多人镜头相比，观众只能清晰看到其中一个人物的正面。过肩镜头不仅能够增加空间的深度，还可以为观众建立旁观者视线，从更加亲密的角度审视人物的关系，使观众拥有对话双方的视角并融入对话场景。

5. 主观镜头

主观镜头（图 2.27）也被称为"POV 镜头"，是指用摄像机代替影片中人物的眼睛进行拍摄；伴随着特殊音效设计，如给摇晃不定的画面添加混响音效来表现人物的头晕目眩或伤势严重，将观众带入剧中体会人物的视线和心理感受。这类镜头能增强观众的沉浸感，强化戏剧体验。

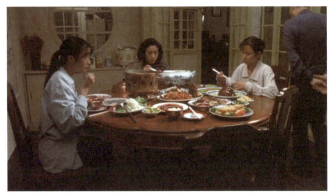

图 2.25 《饮食男女》多人镜头

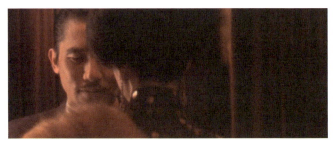

图 2.26 《2046》过肩镜头

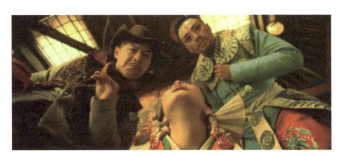

图 2.27 《厨子戏子痞子》主观镜头

2.5.3 拍摄角度

拍摄的景别和构图主要用来展现主体和背景，摄像角度则用来强化观众对影片含义的理解。

1. 仰拍

仰拍（图 2.28）是指摄像机低于被摄人物视线，从低处向高处拍摄的一种拍摄方式。在拍摄人物时，仰拍会拉伸人物形体及面部特征，同时让人物拥有高处的视线，因而显得更为高大，处于剧情中强势的一方。在拍摄建筑物时，仰拍配合广角镜头可以使垂直的线条向上聚集，使画面极具视觉冲击力和空间立体感。

图 2.28 《误杀》仰拍

图 2.29 《我不是药神》俯拍

图 2.30 《赤壁》过顶拍摄

图 2.31 《熔炉》斜角拍摄

图 2.32 《让子弹飞》水平拍摄

2. 俯拍

与仰拍相对的是俯拍（图 2.29），是指摄像机高于被摄人物视线，由高处向低处拍摄的一种拍摄方式。低头俯视会让观众产生心理上的优势，因此与仰拍相对，俯拍通常用于表现人物的弱小，以及强化即将遭遇的危险，从而营造出紧张的气氛。仰拍和俯拍常常会被运用于同一场戏的不同人物，来强化两者的实力和体现力量的差异。

3. 过顶拍摄

过顶拍摄（图 2.30）是指摄像机以垂直的角度俯拍人物，这种拍摄方式强调被摄人物的相互关系，同时可以将地面或环境转换为图案，增强画面的艺术表现力，营造特殊的视觉效果。在动作电影中，过顶拍摄常用于展示场景中复杂的人物动作。

4. 斜角拍摄

斜角拍摄（图 2.31）是指使摄像机与水平面具有一定的倾斜角度，让观众感到失去平衡，产生迷失感。这种拍摄手法，常用来展示不安、暴力、惊悚及醉酒等场景，强调对话人物之间的紧张气氛。

5. 水平拍摄

水平拍摄（图 2.32）是指以观众视线高度进行影片拍摄，以观众日常生活中的视角来进行拍摄能够给观众营造稳固、安定的视觉感受。但极具客观视角的水平拍摄会导致画面戏剧冲突欠缺；同时，前后景物的重叠也会使画面缺乏空间层次感。部分水平拍摄的镜头致力于打破"第四堵墙"，使人物能够直接与观众进行交流，强化影片张力。

6. 肩高拍摄

比起水平拍摄，肩高拍摄（图2.33）会将摄像机放置在与人物肩膀齐高的位置。创作者在拍摄时可以使人物头顶接近画框顶部，以一个稍低的角度对人物进行拍摄，能够有效强化人物的视觉形象。

7. 地面水平拍摄

地面水平拍摄（图2.34）通常将摄像机放置在接近地面的位置，常用于拍摄人物走动的场景。这种拍摄方式聚焦于人物脚步而不展现人物面部，会给观众营造一种紧张和神秘的气氛，也常用作展现地面景物的特征。

图2.33 《厨子戏子痞子》肩高拍摄

图2.34 《花样年华》地面水平拍摄

2.5.4 镜头焦距

光线经过摄像机镜头的透镜中心后将会汇聚到一个焦点，焦点到透镜中心的距离被称为"镜头焦距"。依据距离的不同，镜头焦距可以大致被分为标准、短焦和长焦。焦距的不同影响着画面的成像范围、景深和空间透视关系，而当焦点发生改变时，则会出现变焦。

1. 标准焦距

镜头的标准焦距为40～50毫米，使用此焦距拍摄的景物与人眼在自然中观察的接近。而无论是相对比例，还是透视关系，标准焦距镜头都能够客观地记录事物的全貌，常用于拍摄写实题材影片。

2. 短焦

镜头的短焦（图2.35）也被称为"广角"，焦距小于40毫米。比起标准焦距，短焦成像范围较广，成像也会在一定程度上被横向拉伸，出现明显的变形，夸张了透视感。

短焦镜头还会带来较深的景深，使成像具有清晰的纵深感，前景和后景都在聚焦范围内，强化画面的纵深对比，传递出更多的背景信息。观众也可以根据画面中的信息进行兴趣点的转换，主动地参与构建故事情节。

图2.35 《赤壁》短焦镜头

图 2.36 《一代宗师》长焦镜头

图 2.37 《山河故人》变焦镜头（一）

图 2.38 《山河故人》变焦镜头（二）

图 2.39 《我们俩》静态镜头

3. 长焦

镜头的长焦（图 2.36）焦距大于 50 毫米，其成像范围较窄，纵深方向上的空间会被压缩，导致前景后景在视觉上更接近。长焦会形成较浅的景深，有利于引导观众视线，使观众专注于画面中某一特定对象，忽略画面中其他干扰因素；背景的虚化也可以使被拍摄的人物或物体更加突出；并且通过不同的焦外成像斑点，还能够增添画面的艺术美感。

4. 变焦

变焦是指当焦点发生改变时，画面内的不同主体处于焦点处或焦点外的现象。变焦镜头（图 2.37 和图 2.38）常见于两个人密切交谈的场景，观众的兴趣点也会随着焦点的改变进行移动，这样可以有效地将同一镜头中的不同元素进行衔接。

2.5.5 镜头运动

1. 静态镜头

静态镜头（图 2.39）也被称为"固定镜头"，在拍摄过程中摄像机的机位、角度和焦距都不发生改变，即拍摄画面所依附的画框恒定不变。静态镜头十分符合观众在日常生活中的视觉体验，以客观的角度进行叙事，多用于展示人物对话和静态环境。但静态镜头也有一定的局限性，如过多的静态镜头会使画面看起来生硬刻板，同时静态镜头很难完整地表现大范围运动的景物。

2. 摇镜头

摇镜头（图 2.40）是指摄像机被固定在某一支点上，借助三脚架或摇臂来改变轴向进行拍摄。摇镜头的方式多种多样，包括水平横摇、垂直纵摇及各种角度倾斜摇晃等。比起静态镜头，摇镜头可以延展视域空间，扩大拍摄环境的范围，在一个镜头中展示更多的视觉元素给观众。这种拍摄方式常被用来追踪角色、揭示场景中某些特定信息或转场，构建起幅和落幅拍摄景物的内在联系。缓慢的摇晃会给观众带来期待，而快速的摇晃会增强画面的动感。

3. 升降镜头

升降镜头（图 2.41 和图 2.42）是指摄像机借助升降装置或依托摄像师的蹲立完成的向上或向下垂直移动的拍摄，常用于介绍人物出场、展示人物的某种特征或展现规模宏大的场景，会在展示内容时给观众留下悬念，激发观众的好奇心。

图 2.40 《太阳照常升起》摇镜头

图 2.41 《同桌的你》升降镜头（一）

图 2.42 《同桌的你》升降镜头（二）

4. 推镜头

推镜头（图 2.43 和图 2.44）是指人物位置保持不变，摄像机向人物方向推进的一种拍摄手法。在推摄的过程中，画面范围会逐渐缩小，拍摄的人物也会逐渐变得清晰。因此，推镜头通常是为了突出人物的重要性并有效地引导观众视线聚焦于画面中的人物。画面中的人物逐步靠近，会引起观众强烈的视觉认同感，构建起观众对人物的情感。

5. 拉镜头

拉镜头（图 2.45 和图 2.46）则与推镜头的镜头运动方向相反，是指摄像机向远离人物的方向移动。拉镜头会使人物不再凸显，将观众与人物的关联断开，从而展现出人物的孤独与无助。拉镜头在影片拍摄过程中的另一种使用方式是由场景中某一物品的特写转换为全景画面，将整个场景娓娓道来，展现出画面中人物的特征。

图 2.43 《钢的琴》推镜头（一）

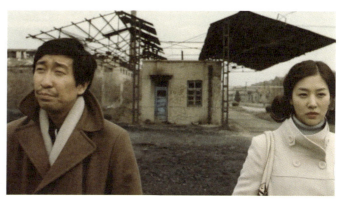
图 2.44 《钢的琴》推镜头（二）

图 2.45 《新世界》拉镜头（一）

图 2.46 《新世界》拉镜头（二）

6. 旋转镜头

旋转镜头（图2.47）是指摄像师将镜头旋转360°，带领观众快速扫视场景中的人物与周围环境。由于画面处于强烈的转动之中，观众会失去方向感和平衡感。这会引起观众强烈的不安，从而达到强化戏剧冲突的效果。

7. 跟镜头

跟镜头（图2.48）通常是指当人物或物体移动时，摄像机跟着一起移动。在此过程中，景别通常不会发生改变，主体形象保持稳定。跟镜头可以引导观众的视线跟随人物或物体一起移动，使观众获取环境信息。同时，由于观众与人物的视点一致，跟镜头能够模拟出一种强烈的主观视觉效果，将观众带入故事情节。

8. 移镜头

移镜头是指摄像师借助移动工具（如轨道或车辆），使摄像机处于反向运动状态来展现人物的运动。图2.49为电影《钢的琴》中的移镜头，形成了对人物的完整追踪，通过摄像机的水平位移拓展了画面的造型空间，创造出独特的视觉艺术效果。

9. 手持拍摄镜头

手持拍摄镜头（图2.50）是指摄像师在拍摄过程中给画面添加一些巧妙的抖动，创造出类似纪录片的真实质感。手持拍摄镜头给了人物更灵活的活动空间，使影片节奏也更加紧凑。动作电影常运用手持拍摄镜头来记录打斗场面，强化观众的临场感，而手持拍摄镜头在惊悚影片中也为画面增添了紧张氛围。

以上就是"一分钟"影像创作的镜头表中包含的内容。图2.51为学生提交的镜头表，表内列出了每个镜头的景别、角度、镜头运动及声音设计等，但缺少拍摄所需的每个镜头的型号。

图2.47 《厨子戏子痞子》旋转镜头

图2.48 《十面埋伏》跟镜头

图2.49 《钢的琴》移镜头

图2.50 《桃姐》手持拍摄镜头

作品名：《无线耳机校园行》

镜头号	室内/室外	镜头景别	镜头角度	镜头运动	声音	镜头描述
1	室内	全景	水平拍摄	推镜头	画外音：男主在赶作业	男主坐在桌前写作业，摄像机从男主后方拍摄，景别由全景慢推到中景
2	室内	特写	过顶拍摄	固定镜头	画外音：男主打算听歌曲找灵感	无线耳机正面的特写
3	室内	中景	俯拍	固定镜头		男主拿起无线耳机
4	室内	近景	水平拍摄	固定镜头	台词：哇，音质真不错	男主将耳机戴上
5	室内	中景	水平拍摄	推镜头	画外音：无线耳机无须连接线	男主将旧的有线耳机扔掉
6	室内	近景	过顶拍摄	固定镜头	画外音：还能与多套设备连接	多套电子设备放在桌上

图 2.51 学生作业《无线耳机校园行》镜头表

2.6 前期文件 5：设备列表

设备列表有助于拍摄前的检查工作，避免在拍摄的过程中出现设备缺失的情况，以及由此引起的设计好了镜头表却无法顺利拍摄等问题。设备列表包含拍摄需要用到的摄像机、镜头、储存卡、三脚架、稳定器、录音机、麦克风、灯具、电源接头、反光板和航拍器等，创作者在设备列表中需要标出每款设备的型号、数量和注意事项，以方便进行拍摄前的准备工作。

图 2.52 为学生提交的"一分钟"影像创作的设备列表，列表中列出了所需设备的型号、数量和注意事项。

作品名：《邮政员》

品牌名/型号	类别	数量	备注	图片
佳能 EOS 5D Mark IV	单反摄像机	1	视频拍摄	
伟峰	三脚架	1	稳定摄像机	
戴尔 G3	笔记本电脑	2	视频编辑和声音制作	
Zoom H6	录音机	1	声音录制	
深蓝大道	卡农线	1	连接麦克风和录音机	
森海塞尔 MKE 600	麦克风	1	声音收集	
RODE 蓝牙麦克风	收音设备	1	台词收录	
羽冠	收音杆	1	收音挑杆	
智云 WEEBILL	稳定器	1	稳定摄像机	
得胜 HD2000 耳机	监听设备	1	调整收音质量	
品色 K80sp LED 灯具	照明设备	1	场景照明	
神牛灯架	灯具辅助	2	支撑灯具	
神牛柔光箱	灯具辅助	1	制造柔光	
反光板	灯具辅助	2	人物补光	

图 2.52 学生作业《邮政员》设备列表

2.7 前期文件6：场景考察表

在正式拍摄之前，创作者需要对拍摄场景进行实地考察并形成场景考察表，以确保正式开拍时不会因意外导致拍摄无法顺利进行，主要通过以下几点记录考察的情况。

1. 安全系数

场景考察最关键的因素就是检查拍摄场景的安全问题，不仅包含人员安全，还包含设备安全；创作者要考虑在这个场景中拍摄是否会有潜在的危险，如在野外拍摄就要考虑是否会出现野生动物袭击工作人员的情况。

2. 空间大小

场景的空间大小决定了演员的走位及拍摄设备的选择，如选择使用较大型号的摄像机进行拍摄时，拍摄的空间就需要足够大，方便机器位移，避免工作人员到达拍摄场景时，才发现拍摄设备无法顺利布置。

3. 光线条件

光线条件对拍摄结果有着直接影响，因此，创作者在选择场景时需要提前考察场景的光线情况，综合考虑场景中自然光的情况来进行灯光布置；如果场景中自然光较多，但需要营造幽暗空间，就需要对相应的窗户进行处理，以达到影片要求的艺术效果。

4. 电源配置

在拍摄影片时，许多设备都需要外接电源。因此，创作者进行场景考察的时候需要检查场景中的电源接口能否支持所有设备的正常运行，还要注意拍摄设备的最大功率是否超出场景电源的安全限制范围。

5. 服务设施

通常工作人员拍摄的时间都很长，场景周围是否配备成套的服务设施就显得尤为重要，如是否有停车场、卫生间及便利店等，创作者都需要在拍摄前期进行考虑，以免在拍摄期间出现问题无法及时补救。

2.8 前期文件7：风险评估表

在拍摄过程中，可能会出现意外，这往往会造成人员的伤亡或物品的损害，创作者需要提前对拍摄存在的风险作出评估，设计好风险评估表，对可能发生的意外做好应急预案。

在风险评估表中，创作者需要先说明存在的风险，然后判断该风险可能引发哪些状况，如工作人员受伤和设备损坏，风险等级的高中低；清楚前期已经做了哪些预防措施防范风险，如果风险发生了应采取什么措施来化解风险，图 2.53 为学生完成的风险评估表。

作品名：《邮政员》

风险	涉及人员	风险等级	控制措施
列出此活动可能造成的伤害，如从高处坠落、绊倒、火灾等风险	列出可能会因此活动而受到伤害的人	对每个危害，确定风险级别，数字越大，风险越高	对每个可能的风险，列出将采取的措施，以最大限度地消除风险的影响
在和平包装厂，楼梯很长，拍摄时人很容易滑倒	摄像师和演员	4	准备一些急救材料，学习一些急救知识；成员互相提醒"注意脚下，小心滑倒"；拍摄前确保摄像师和演员的鞋子没有问题
五月很热，但根据剧本环境，演员需要穿厚衣服，可能会因中暑而晕倒	演员	3	随身携带防晒霜；提供必要的休息时间；尽量不要去太热的地方拍摄，多准备些冷饮
巷子里的门窗年久失修，可能会松动掉下来，有砸到人的危险	全体成员	4	尽量远离门窗，如有必要，仔细检查窗户或门是否松动，保护头部
老小区居民稀少，路上有狗；当狗吠叫冲向人时，不能及时被制止，可能会咬伤人	全体成员	3	选择在午餐时间拍摄，此时大部分居民在家吃饭，可以及时制止狗吠和冲向人的现象，避免人被狗咬伤；提醒全体成员在狗向自己吠叫时不要快速奔跑
拍摄现场附近有在建项目，噪声大，有影响广播效果的风险	收音师	3	选择在施工暂停时间段拍摄

图 2.53　学生作业《邮政员》风险评估表

2.9 前期文件8：演员许可文件

创作者在拍摄影片时往往需要演员进行表演，这时就需要与演员签署许可文件来获取录音或图像的使用权。这是一份具有法律约束力的文件，证明演员同意他/她的形象被用在影片中，并且允许创作者在相应的平台发布。

创作者如果没有签署这类文件，则会有影片拍完后无法使用素材片段的风险；因此，事先与演员进行沟通并签署相应的许可文件可以避免很多风险。

这类文件通常包含演员同意创作者录制、使用、编辑和展示其声音和影像等内容，没有标准的形式，需要创作者根据拍摄的内容拟定。

演员许可文件

我在此授予_____在_____使用我本人出演的视频、音频和照片的权利。本项目的拍摄主题为_____，我同时授予工作人员编辑、补录、发行、展出和出售底片的权利。

我明白参与这个项目是自愿的，我可以随时停止参与。我也明白我的参与与否绝不会危及我与摄制组的关系。我充分了解本项目在前期准备中不存在任何风险，尽管摄制组尽力做好了安全保障，但拍摄过程中仍然存在潜在的受伤害风险，我已完全知晓并将承担这些潜在的风险。我明白我可以选择以匿名的方式参与本项目。

如果想保持匿名，请在此签名_____。

特此说明，我已年满18岁并有签订合同的能力。如果我未满18岁，我的监护人已经阅读本文件并在下方签名表示同意。

本人已阅读上述协议，签字并保证我完全理解其中的内容。

授权人：

日期：

2.10 前期文件9：拍摄场地许可文件

拍摄场地许可文件与演员许可文件类似，是拍摄私人所属场地前签署的文件，文件内容表明场地所有人允许创作者在其场地进行拍摄，允许创作者编辑拍摄的素材并在平台上发布。

有了拍摄场地许可文件，创作者就可以避免耽误拍摄进度，如在某个餐厅拍完一场戏后，场地所有人不同意创作者使用拍摄的素材，这时创作者将面临重新拍摄素材的情况。

<p align="center">拍摄场地许可文件</p>

我在此授予_____进入场地_____拍摄的权利。

拍摄场地地址为_____。

拍摄时间为_____。

拍摄场地许可权利包含拍照、录像、录音和与项目创作有关的事宜，在拍摄完成后，创作者有权编辑、补录、发行、展出和出售在该场地拍摄的项目素材。

在拍摄期间，创作者需要保证场地设施的完好，如因拍摄需要对场地内物品进行变动，拍摄完毕应立即恢复原状。创作者需要保证不在借用场地拍摄有损授权人名誉的情节内容。

我保证已完全知晓上述文件细节，并且保证创作者在拍摄期间不会受其他个人、公司或组织影响，耽误拍摄进程。

<p align="right">授权人：
地　址：
日　期：</p>

本章小结

本章介绍了创作者在"一分钟"影像创作前需要完成的 9 个重要文件,其中以《前夜》为例,运用靶心人公式讲解了如何确定影片主旨和大纲并介绍了剧本创作中的 5 个重要元素;接着通过 7 个步骤讲解如何绘制分镜故事板并介绍了镜头表中镜头景别、人物布置、拍摄角度、镜头焦距和镜头运动的相关知识;最后提供了设备列表、场景考察表、风险评估表、演员许可文件和拍摄场地许可文件的相关案例供读者参考。

课后练习

以"发展"为主题,完成"一分钟"影像创作前期准备的 9 个文件;创作的短片内容需要呈现新中国成立 70 多年的伟大变化,彰显大国文化自信。

推荐阅读资料

杨杰,佘醒,2016.数字影视短片创作［M］.南京:南京大学出版社.
常江,2013.影视制作基础［M］.北京:北京大学出版社.

第 3 章

"一分钟"影像灯光篇

本章导读

布光在影片的拍摄过程中起着关键性作用。创作者通过布光可以打破时空及自然条件的限制，利用不同灯具创作出丰富的光影效果，赋予影片情感色彩。人们有一个常见的误区就是现在的摄像机性能非常好，所以创作者无须进行任何布光，只靠自然光线也可以完美地拍摄影片；但是有足够的光线能够使人看到画面不等于有足够的光线能够进行高质量拍摄。影片拍摄绝不仅限于对画面的记录，合理的布光能够丰富演员造型，创意性定义影片风格，强化影片传达的情感。因此，学生对"一分钟"影像灯光篇的学习不能仅停留于使用灯具将画面照亮，还要注重通过布光增强影片的艺术表现力。

思维导图

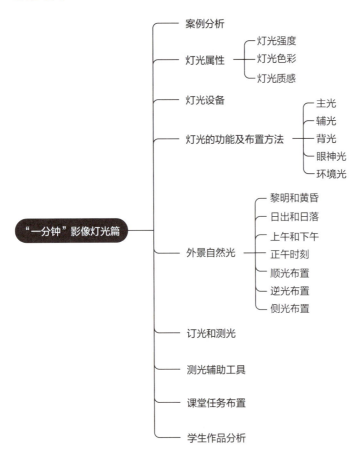

知识要点、难点

掌握光线的基本属性。

熟悉不同种类的灯具。

掌握布光技巧。

3.1 案例分析

《霸王别姬》主要围绕两名京剧表演艺术家的生平展开，通过绝妙的影视布光手法塑造形象，烘托气氛，展现了京剧发展高峰时期的文化艺术。

《霸王别姬》中多处使用了剪影造型（图3.1），将主光源置于人物身后，使人物的形象投射到纸质平面上。由于光比过大，剪影造型在视觉形象上简化了人物本身的细节，通过展现人物轮廓增强了画面的艺术表现力。

除了单纯地增强画面的艺术表现力，暖色的逆光剪影造型（图3.2）也烘托出了一种暧昧的气氛，为两名主角成长后的人物关系作铺垫。

影片还通过逆光造型（图3.3）强化人物之间的戏剧冲突，从窗户外投射进来的

单一光线勾勒出菊仙和程蝶衣两人的轮廓，表现了情感对立的矛盾和不可逾越的鸿沟；也暗示着两人都处于各自的情感牢笼之中无法自拔。

影片前半段主要用柔光造型（图 3.4）展现两位主角的人物关系，比起硬光，柔光能削弱画面阴影，降低对比度，营造一种朦胧的气氛，预示两人感情的升温，也暗示着程蝶衣对段小楼的期望是一种不切实际的梦幻泡沫。

而在段小楼被审问时，影片采用硬光从人物正面照射（图 3.5），在人物身后形成巨大的黑色阴影，预示着整体基调的转折，极具视觉冲击力。

影片在展现女性角色时，多用伦勃朗光在人物面部的阴影处形成一个倒三角的亮区（图 3.6），对人物面部的明暗处理构成了强烈的戏剧性色彩，使人物轮廓更加立

图 3.1 《霸王别姬》剪影造型

图 3.2 《霸王别姬》中暖色的逆光剪影造型

图 3.3 《霸王别姬》逆光造型

图 3.4 《霸王别姬》柔光造型

图 3.5 《霸王别姬》硬光造型

图 3.6 《霸王别姬》伦勃朗光造型

体，面部层次过渡自然；而当背景光线较弱时，人物面部的造型光线有助于凸显人物主体，展现人物的情绪状态。

3.2 灯光属性

在影片拍摄中，灯光的布置需要创作者掌握灯光的 3 个基本属性，分别是灯光强度、灯光色彩和灯光质感。创作者只有理解了灯光的基本属性，才能在场景布光时更加游刃有余。

3.2.1 灯光强度

正如胶片有一定的感光度，摄像机中的感光元件只有在接收到足够的光线时，才会呈现出最佳的图像。摄像机曝光主要依靠光圈、快门和感光度三大基本要素。创作者调节光圈与快门可以控制进光量和画面亮度，但是当光圈已经达到最大，快门也已接近极限时，如果画面亮度还是不够，就只能通过提高感光度来提亮画面。摄像机传感器的工作原理是将每个感光元件上接收的光信号转换成电信号，通过测量电信号的强弱来反映画面的亮度。创作者提高感光度相当于直接放大得到的电信号，在画面亮度提高的同时，也会增大感光元件中的噪声形成噪点，从而影响画面的质量。当摄像机的光圈、快门、感光度已经被设置到极限状态时，如果曝光还是不足，创作者就需要布置灯具，添加光源以保证拍摄出高质量的画面。灯具功率的单位是瓦（W），不同功率的灯具产生的亮度也是不同的，一般来说，一盏 200W 灯泡的亮度是 100W 灯泡亮度的两倍，创作者拍摄前需要根据实际情况来选择合适的灯具进行布置，以达到正确的曝光。

3.2.2 灯光色彩

光的颜色信息通过色温来展示，色温是指名为"黑体"的虚拟物质加热到特定温度后发出特定波长的光，随着温度的升高，红色、黄色、蓝色，甚至紫色的光会逐渐出现。色温的单位是开尔文（K），色温图表如图 3.7 所示。钨是照明灯丝的首选材料，人

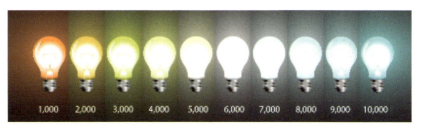

图 3.7 色温图表（单位：K）

们一般把钨丝灯的色温设定在 3200K，使其呈现出黄光。普通家用灯泡的色温为 24～2800K，颜色偏红。日光的色温是 5600K，颜色泛蓝。影视布光中常用的灯光便是色温为 3200K 左右的钨丝灯和色温为 5600K 左右的 LED 灯。对 3200K 的暖光源或 5600K 的冷光源，人眼会自动进行校正，使光线看起来是正常的颜色。但是摄像机却远远没有人眼精密，其灯光照明很多时候会出现偏色的情况。3200K 的灯具下的画面会偏黄，而 5600K 的灯具下的画面会偏蓝。为了避免这种情况发生，创作者需要在拍摄前对摄像机进行白平衡校正，大多数摄像机的白平衡都配备了针对日光、钨丝灯、荧光灯、白炽灯等的设置，创作者在使用相应灯光时，调整到相应选项会使画面得到正确的白光而不至于出现偏色现象。

3.2.3 灯光质感

照明有两种基本类型——直射光照明和漫射光照明，也就是所谓的硬光和软光，硬光和软光产生的阴影效果截然不同（图 3.8）。硬光最典型的例子就是晴天的室外，阳光照在树木和房屋上形成轮廓分明的阴影；软光的典型例子便是多云的阴天，阳光照射下来产生柔和、分散的阴影。日常生活中较小的光源，如灯泡会产生坚硬锋利的阴影，也就是硬光，而灯泡外面套的一层灯罩则会让灯泡产生柔和的阴影，也就是软光。

在影视造型中，硬光的方向性明确，光照强度大，从侧面照射能够在人物面部形成强烈的明暗对比区域，使人物形象更加立体，丰富画面的影调。创作者如果想创造柔和光线打在人物面部，则需要在灯具上加上柔光罩或将硬光打在反光板上，硬光经过反射会形成柔和光线。光线变柔和是以牺牲明亮度为代价的，漫射材料将光线散布到更大的区域，到达物体上的光线就没有直射光那么集中，因而也就使亮度降低了，此时画面不会有明显阴影。

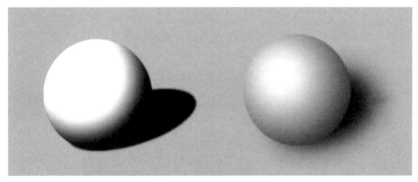

图 3.8　左侧小球为硬光照明阴影效果，右侧小球为软光照明阴影效果

3.3 灯光设备

在"一分钟"影像的拍摄中,常用的光源为以下4种。

1. 钨丝灯

钨丝灯(图3.9)是将钨丝加热,产生3200K色温的暖光灯,可以自然还原出拍摄对象的颜色;还可以搭配菲涅尔透镜来控制光线的聚集与发散,适用于多数场景的照明。但钨丝灯无法直接更改色温,长时间工作会出现过热的情况。

图3.9 钨丝灯

2. LED灯

LED灯(图3.10)可提供足够强的光线并能调节色温,能模拟出钨丝灯的暖光或日光色温;使用寿命较长,不会像钨丝灯一样出现发热的情况;还可配备独立电池,在没有电源接口的外景拍摄中使用十分方便。

图3.10 LED灯

3. HMI灯

HMI灯(图3.11),也叫"金属卤素灯",色温接近日光色温,显色性非常好。HMI灯最大的优势是可以提供稳定而强大的光线,在外景照明中使用频率高,通常用来模拟太阳,以及为大型场景照明。不过HMI灯一般需要搭配镇流器来获取它运行所需要的高压直流电。

4. 荧光灯

荧光灯(图3.12),如Kino Flo灯具,将一组荧光灯并列起来产生柔和的灯光效果,照亮大面积区域。这类灯具一般在电视台的演播室及新闻采访中被普遍使用,其优势是具有轻便性的同时能提供高亮度的光线。

图3.11 HMI灯

3.4 灯光的功能及布置方法

具体的灯光布置方法,已在灯光的每种功能之后附上。

图3.12 荧光灯

3.4.1 主光

主光是在布光时对拍摄对象起到最主要作用的照明光线。它的光照强度是照射在拍摄对象上最强的,必然会产生一定的阴影效果。创作者找准阴影角度和位置是通过布光塑造艺术造型的最关键的一步。

室外拍摄最常见的主光就是阳光，在晴朗的天气下，阳光会以直射光的形式照射在拍摄对象上，这时候创作者就需要根据造型选择合适的角度遮蔽太阳光以完成布光任务。

创作者在室内给拍摄对象布光的时候，通常会把菲涅尔灯这种可调焦的聚光灯作为主光设备，放在摄像机后方与拍摄对象呈45°；用该设备向拍摄对象正面打光，打出来的直射光可以很好地照亮拍摄对象，同时勾勒出其轮廓，使拍摄对象呈现出很强的立体感。下面是主光光源常见的几种布置方法。

1. 平光

平光（图3.13）是指将主光光源尽可能靠近摄像机镜头，直接照亮拍摄对象朝摄像机的一侧。平光由于照射角度的问题，使光线在拍摄对象表面均匀分布，几乎没有产生阴影和影调变化，能够较好地呈现拍摄对象的全貌；通常用于电视喜剧，不强调戏剧化风格。

2. 狭光

与平光相反，狭光（图3.14）则是指用主光光源照亮拍摄对象偏离摄像机的一侧。狭光通常能在拍摄对象表面形成较大的光比，明显勾勒出其轮廓，强化画面的层次感和立体感；多用于人物戏剧性造型，表现强烈的情绪变化。

3. 蝴蝶光

蝴蝶光（图3.15）能够突出人物的面部特征，是指将主光从摄像机正上方，略高于拍摄对象的方向，照射到拍摄对象上。这种布光方式会使人物鼻子下方有明显的阴影，阴影的形状像蝴蝶，因此得名。

4. 二分光

二分光（图3.16）是指将主光光源移至与摄像机垂直的位置，照亮人物面部的一半，另一半则完全呈现阴影状态。比起狭光，二分光有更强烈的影调对比，通常在表现人物内心矛盾冲突时使用，可以达到强烈的戏剧效果。

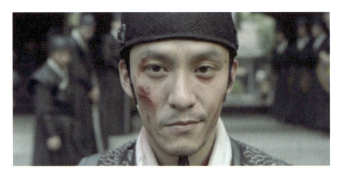

图3.13 《绣春刀》平光镜头

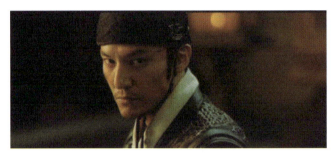

图3.14 《绣春刀》狭光镜头

图3.15 《罗曼蒂克消亡史》蝴蝶光镜头

图3.16 《刺杀小说家》二分光镜头

图 3.17 《罗曼蒂克消亡史》伦勃朗光镜头

图 3.18 《投名状》顶光镜头

5. 伦勃朗光

荷兰画家伦勃朗画作中的人物面部阴影处都会有一个倒三角的标志，伦勃朗光（图 3.17）由此得名。为了实现这个效果，创作者可以将主光光源放置在略高于人物视线的位置，与摄像机呈一定角度照向人物，使人物的鼻梁与眼眶下方形成一个倒三角。这种布光方式会使画面看起来稳定庄重。

6. 顶光

顶光（图 3.18）是指根据影片的艺术风格，主光光源还可以被放在人物头顶正上方照射到其面部呈现出特殊的阴影效果。其中，人物的头顶、前额和鼻梁较亮，而眼窝、鼻下和脸颊较暗，这样可以突出人物与环境的对立。

3.4.2 辅光

当主光打在拍摄对象上形成的阴影过于强烈时，创作者需要添加辅光来调和。辅光多为散射光，通常辅光光源被放置于主光光源的另一侧，用于提亮拍摄对象在主光下形成的阴影部分，冲淡多余的阴影。但是辅光的亮度不能强于主光，以免在拍摄对象上产生新的阴影，破坏整个画面的平衡。

辅光通常通过功率较小的柔光灯或反光板来营造，它们一般被放置在摄像机侧边，与拍摄对象同高，这样就可以有效避免因辅光产生的阴影停留在拍摄对象上。在缺少足够灯具的情况下，泡沫板也可以营造辅光，它可以将有效光线反射到拍摄对象，从而提亮阴影区域，使画面更有层次感和立体感。

3.4.3 背光

背光的主要目的是将被摄人物从背景中分离出来，将人物的头发及肩膀照亮，有助于增强画面的纵深感，可以使用功率较小的菲涅尔灯从人物后上方照射到其背部，将背光光源与主光光源放置在人物同一侧，形成一种将人物包裹其中的艺术效果。但是创作者也需要注意，背光光源在摆放时容易直射摄像机，导致摄像机出现镜头眩光、画面分辨率下降等问题。这时创作者就需要移动背光光源的位置或使用黑旗、遮光板来降低背光的强度，从而使画面的细节不至于丢失。

创作者同时使用主光、辅光和背光就是基本的"三点式布光"（图3.19），使用这种技法可以加深画面的深度并增强画面立体感，达到预期的造型效果。

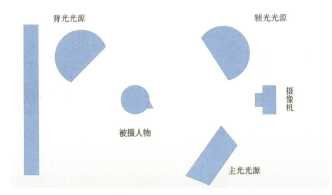

图3.19 "三点式布光"示意图

3.4.4 眼神光

照亮人物面部需要注意光线是否在人物眼睛中形成反射，产生亮点。缺乏眼神光（图3.20）会使人物形象变得呆滞且毫无生气。这时候创作者需要用一盏功率较小的灯照向人物的眼睛，灯的功率不宜过大，否则会破坏人物面部布光的平衡（图3.20）。

图3.20 《山河故人》眼神光镜头

3.4.5 环境光

环境光（图3.21）是照亮拍摄场景中前景和背景的光线，通常以照亮背景居多，即照亮画面背景中的墙壁来进一步将被摄人物与背景分离开来，同时展现背景中的更多细节。在较小的空间里，环境光可以由主光和辅光溢出的光线充当，但当被摄人物与背景相离较远且溢出光线无法照亮背景时，创作者就需要用专门的灯具来提高拍摄背景的亮度。

图3.21 《厨子戏子痞子》环境光镜头

3.5 外景自然光

在外景拍摄中,最重要的光源就是太阳。在晴朗的天气下,阳光照射会在外景场地上产生锐利的阴影;而在多云的阴天,阳光透过云层后会变得柔和,从而让阴影变得模糊;在一天中,太阳高度的变化也将导致阳光照射呈现不一样的效果。

3.5.1 黎明和黄昏

黎明和黄昏的阳光并未直接照射在景物上,此时总体亮度较低,色温接近钨丝灯的色温;垂直于地面的景物受光面积较大,投影较长。

3.5.2 日出和日落

日出和日落时,阳光是以较小的角度(15°以内)照射到景物上的,可以将景物侧面照亮。天空与大地色温对比明显,此时适合拍摄剪影、逆光画面。

3.5.3 上午和下午

如上午九十点及下午三四点的阳光是以 15°～60° 的角度照射到景物上的,这时的色温和光照强度相对稳定,色温接近 5600K。景物受光面积较为均匀,画面可以很好地展现其整体的细节和丰富的层次。此时也是影视创作的主要拍摄时间。

3.5.4 正午时刻

上午 12 点左右,阳光是以 60°～90° 的角度照射到景物上的,这个时刻也被称作"顶光时刻"。由于阳光基本以垂直地面的形式照射,因此在水平面较亮,在垂直面较暗,整体明暗反差很大。特别是强烈的阳光淹没景物的阴影,会导致画面缺乏层次感,显得十分僵硬。一般情况下,正午时刻不适合拍摄人物的近景和特写。

3.5.5 顺光布置

创作者在室外布光最重要的一点就是控制自然光线,当拍摄顺光时,太阳产生的直射光会

在人物下颚产生明显的阴影。顺光下的光线亮度很高，范围很广，景物受光较均匀，这会导致画面层次感不强，人物和背景难以分开。为了解决这两大问题，创作者需要通过让光线变得柔和来淡化阴影，添加背光让人物与背景分离开来。

创作者通过在被摄人物正面侧上方添加柔光板能够有效淡化其面部阴影，但此时人物面部的整体光线也会随之减弱，创作者需要调整柔光板的位置，使人物面部不至于曝光不足。需要注意的是，如果拍摄时需要同期收录声音，风吹过柔光板时会产生噪声，因此，创作者需要将柔光板放在距人物稍远的位置；另外，将一块反光板放在人物侧后方，通过反射阳光为人物的一侧添加逆光，勾勒出其轮廓，使整个画面显得自然，富有层次感；如果想要创造出戏剧效果，使人物面部轮廓更加立体，可以在人物一侧添加黑布或黑旗，遮挡不利于画面造型的直射光，使人物面部明暗层次变化更加突出，立体感更强（图3.22）。

图 3.22　室外顺光布置

3.5.6　逆光布置

创作者在拍摄逆光时，可以用自然光线很好地为人物打上背光，但这往往也会导致人物头顶曝光过度而面部曝光不足。为了解决这两个问题，创作者可以在人物后上方布置一块柔光板，将直射光变成漫射光，在保持人物背光的同时，减弱其顶部高亮区域的光线；接着为了解决人物面部受光不足的问题，可以在其斜上方布置反光板，将周围阳光反射到人物面部进行提亮。这种从视线方向反射的光线能够使阴影处的影子不会过于明显，在控制光比的同时增强了背光面的立体感，凸显出画面的层次感。创作者如果需要在人物面部创造出反差，还可以将反光板放在人物侧面，通过反射一些散光来修饰人物背光区域，在提高面部亮度的同时，也能产生淡淡的阴影，从而增强画面的立体感。使用这种方法的光效，类似自然界的反射光，因此会更加自然（图3.23）。

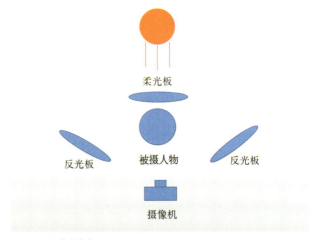

图 3.23　室外逆光布置

3.5.7 侧光布置

当阳光从侧面照向人物时,会在其面部形成锐利且界限分明的阴影。这种造型光可以很好地营造出画面的气氛,展现出人物的心理活动。比如,人物的眼睛处在阴影区域,可以表现其绝望和无助。如果对比过于强烈,创作者可以在人物受光面添加柔光板减弱直射光,在人物背光面放置反光板来进行补光,控制好人物面部光比,展现出戏剧性造型效果。

3.6 订光和测光

摄像机的传感器的动态范围有限,在遇到光比较大的场景时,如果按照画面亮部区域进行曝光,暗部区域就会出现死黑,丢失细节;按照暗部区域进行曝光,亮部区域就会过曝,呈现一片白色。为了最大限度地记录画面细节,不至于在亮部和暗部区域丢失画面信息,创作者在拍摄前需要根据当前场景进行订光和测光,调整场景中的灯光。

订光是指创作者首先根据现有条件确定场景中的中性灰的亮度值,通常选择人物肤色曝光的亮度值;其次根据摄像机的动态范围,使用照明手段将景物亮度按需要变成影像排布在感光材料特性曲线上;最后确定好中性灰的亮度值后,需要保证画面中各元素的亮度值在摄像机的动态范围内,以防止丢失画面细节,出现过曝的纯白区域和欠曝的纯黑区域。

创作者要精确地安排画面中各景物的曝光值,就需要使用测光表(图 3.24)进行测量。测光表会计算当前区域的曝光信息并提供相应的曝光值,使所选择区域呈现中性灰的亮度。测光通常分为照度测光和亮度测光。

照度测光是指将测光表贴近人物或景物并朝摄像机方向,来测量当前区域的受光强度。照度测光可以很好地控制光比,即人物面部高亮区域与阴影区域的亮度比值,以及人物与背景的亮度比值。创作者将测光表分别放置在人物面部高亮区域与阴影区域,测光表会分别给出不同数值,使测试区域呈现中性灰的亮度,若给出的主光和辅光照度值一样,光比就是 1:1,若主光和辅光照度值差一挡光圈,就是 1:2,差两挡光圈就是 1:4,光比数值通常为 1/2 的 n 次方,n 反映相差了几挡光圈。创作者通过调节主光与辅光的亮度,能够有效控制光比,形成不同的人物造型风格(图 3.25)。

需要注意的是,照度测光需要考虑照度与距离的关系,即在光源垂直照射下,被照射物体表面的照度与光源的发光强度成正比,与光源至被照射物体表面的距离的平方成反比,这叫作"光的平方反比定律"(图 3.26)。所以,创作者

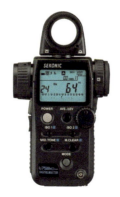

图 3.24 世光 SEKONIC L-758C 测光表

图 3.25 不同光比造型

只有把测光表放置在与被照射物体基本相同的位置,才能得到准确的照度值;根据这个原理,除了改变光源本身的强度,还能通过移动主光与辅光光源的位置来改变光比。

照度测光还要考虑照度的余弦定律,同样的光源和拍摄距离,垂直照射和斜向照射的结果是不同的。垂直照射的面积比较小,斜向照射的面积比较大,同样强度的光源照射在较大的面积上,单位面积上的发光强度将会下降。因此,在进行照度测光的时候,创作者需要将测光表对准光源方向进行多次测量,并且选择最大的数值。

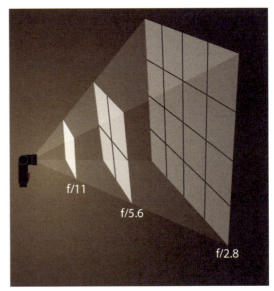

图 3.26 光的平方反比定律

亮度则反映了人眼观测的主观感受,即物体受到光源照射后,反射了多强的光线进入人眼。决定被照射物体亮度的,除了已受到的光照强度,还有其自身的反光率。比如,在雪天的室外,同样照度的阳光照射在白雪和煤球上,白雪因其反光率高,反射了更强的光线进入人眼;煤球的反光率较低,吸收了大部分光线。因此,白雪呈现出更高的亮度。在实际拍摄中,创作者如果只考虑照度不考虑亮度,容易出现部分景物过曝、丢失细节的情况。

亮度测光是指将测光表放在摄像机旁,对准拍摄的区域进行反射光测量。摄像机自带的内置测光表也是基于反射光测量原理的。亮度测光可以更加精确地测量画面中不同景物的曝光情况,并且依次将它们排布在摄像机的曝光曲线下。

结合照度知识我们可以得出,当亮度较高时,可能是一个较强的光源照向了一个反光率较低的物体,或者一个较弱的光源照向了一个反光率较高的物体。因此,摄像机必须确定一个基准反光率,通过测量进光量推算出光源的强弱。自然界中物体的平均反光率

为 18%，摄像机一般也将 18% 中性灰定为基准反光率。无论摄像机拍摄的是人物还是景物，它只会把拍摄对象假想为反光率为 18% 的灰板。如果此时灰板偏白，摄像机便会判定进光量过多，需要减少进光量；反之，灰板趋近黑色，摄像机便会判定进光量过少，需要增加进光量。

在拍摄静态照片时，亮度测光非常方便，效率也很高。但在运动镜头中，人物的动作或位移往往会造成反射发生改变，造成测光的误差。因此，创作者在拍摄有动作情节的场景时可更多考虑照度测光。同时，照度测光也更方便设置人物面部光比，形成戏剧性艺术效果。

3.7 测光辅助工具

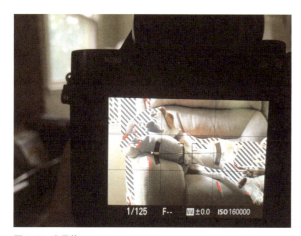

图 3.27 斑马纹

除了测光表，创作者还可以通过其他测光辅助工具来检测画面是否达到正确的曝光值。最直观的是斑马纹（图 3.27），它利用的就是摄像机自身配备的内置测光表，计算出画面内各区域的曝光状况。斑马纹一般有 70% 和 100% 两个选项。当创作者使用电子显示屏观看成像时，摄像机会将超出限定的曝光区域用斑马纹显现出来。同一个场景下，当亮度使画面过曝时，斑马纹也会更明显，可以帮助创作者更清晰地对画面整体曝光进行识别，观察画面哪些区域过曝并及时调整。如一些金属材质的物品由于具有高反光率，容易在其表面形成高光导致过曝，而斑马纹可以起辅助作用，对丢失细节的区域进行识别。

图 3.28 伪色图指示器

一些高端摄像设备不仅有斑马纹，还有进阶版伪色图指示器。斑马纹将超过安全曝光的区域以同一种模式显示出来，而伪色图指示器则将画面中的各处曝光用具体颜色表示出来。如图 3.28，用紫色展示画面过曝区域，用紫色展示画面欠曝区域，用绿色展示中性灰。伪色图指示器一般使用不同的颜色来表示图像的曝光程度，可以很清晰地反映图像整体的曝光细节，识别不同区域曝光的细小差别，但这需要创作者熟记各个颜色所代表的曝光范围。

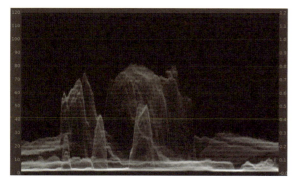

图 3.29 亮度示波器

亮度示波器可以更好地识别出画面中各区域的曝光水平。如图 3.29 所示，纵向反映了当前画面亮度的 IEEE 值，横向从

左至右依次对应着拍摄画面在亮度示波器上的曝光状况。一般来说，画面中人的肤色需要控制在 40～50IEEE，高光位置大约在 85IEEE，阴影区域控制在 10IEEE 左右。

3.8 课堂任务布置

"一分钟"影像项目创作的过程，会涉及多种场景的灯光布局，如常见的室内对话场景。假设剧本内容为"在一间办公室中面试"。创作者通过分析剧本可以得出这场戏需要呈现一间明亮的办公室，人物面部阴影较少，从而营造出一种轻松的氛围，主要可以借助近景和特写完成拍摄。

场景布光的第一步是通过对场地进行勘探来确定已知光源，通常包括台灯、吊灯、顶灯等场景中本身存在的人工照明灯具。创作者需要根据影片风格对已知光源进行保留和剔除；通过观察可以发现，人物右侧有一扇窗户能够透入阳光，办公室顶部有照明用的荧光灯。考虑到显色性的不一致，创作者需要将顶部荧光灯关闭，采用可控灯具代替荧光灯作为顶光；把人物右侧的阳光作为补光，调整百叶窗的角度来调节射入室内的阳光的强度。

1. 设置主光

创作者根据现场环境，在窗户的同侧即摄像机左侧摆上一盏 300W 的菲涅尔钨丝灯作为主灯（图 3.30），模拟室外阳光，调整灯泡的位置使光线进行发散；当柔光效果不足时，还可在灯具前添加柔光板，让灯光从高度与人物视线呈 45°的位置照射到人物左侧面部，使其右侧形成一块较浅的阴影区域。

2. 添加辅光

创作者在人物右前方放置一块反光板，将未照在人物右侧的主光反射到其右侧，稍微照亮人物面部暗部区域，在保证立体效果的同时，营造出轻松的气氛（图 3.31）；若需要营造强对比的效果，可将反光板换成黑旗放在人物右侧，在人物面部形成强烈的明暗对比。

3. 添加顶光

创作者将柔光灯架起，放在人物头顶后上方，模拟出办公室荧光灯照明效果的同时，将人物的肩膀和头发勾勒出来，使人物造型更加立体（图 3.32）。

图 3.30 设置主光

图 3.31 添加辅光

图 3.32 添加顶光

若顶光造成镜头眩光，创作者需要调整角度并放置黑旗进行遮挡，使光线更加集中，否则会对其他已布置好的光源造成干扰。

3.9 学生作品分析

该同学在室内进行灯光布置时并未使用摄像灯光，而仅仅采用店家的白炽灯进行照明，画面背景存在曝光过度的情况（图 3.33）。白炽灯光的显色性与摄像灯光差距较大，会使人物肤色明显偏色，亮度不足，质感较硬。可见，该同学拍摄前未仔细进行灯光布置，导致最终拍摄画面质量不佳。

另一位同学拍摄的"一分钟"影像类型为惊悚片（图 3.34）。在拍摄这个场景时，学生把品色 K80S LED 作为主光光源，从人物左侧上方照

图 3.33　学生作品《大象洗鞋广告片》

图 3.34　学生作品《熟悉的陌生人》

向其面部，对人物右侧和背景作了遮光处理，使人物面部背光侧产生大量阴影，烘托出影片想要传达的情绪和气氛。但由于只布置了一盏灯，人物与背景无法有效分离，减弱了画面整体的空间感和立体感。该同学可以使用环境灯将背景照亮，凸显人物主体，再使用辅光提亮人物服饰，使人物更加立体。

图 3.35 中的"一分钟"影像聚焦于火漆的变化。在场景布光时，该同学把神牛 E250 作为主光光源从人物右上方打在柔光板上，依靠柔光板的反射照亮整个画面并在人物面前放置蜡烛提亮人物面部。该作品布光思路清晰，完成度高，但人物头发与黑色背景融为一体，立体感稍有欠缺，该同学还需用一盏顶灯照亮人物肩部和头发，从而将人物主体凸显出来。

图 3.35　学生作品《火漆蜡》

本章小结

本章介绍了灯光布置的基本流程,首先以《霸王别姬》为例,介绍了灯光布置在影视创作中对人物造型和情绪表达起到的重要作用;其次从光线基础知识、灯具设备和布光技巧,多层次循序渐进地讲解影视布光的重点和难点,帮助读者构思灯光布置,进行影像创作。

课后练习

构思"一分钟"影像中主要场景的灯光布置,选择最佳布光方式来强化叙事、深化主题、渲染气氛。

推荐阅读资料

何清,2017.电影摄影照明技巧教程(插图修订版)[M].北京:北京联合出版公司.

第 4 章

"一分钟"影像录音篇

本章导读

"一分钟"影像的另一个重要组成部分就是声音,在场景布置好灯光后,创作者就需要着手对录音设备进行布置和调试。在成熟的录音技术到来之前,早期电影创作者通过现场配乐的方式为默片添加背景音乐,那时人们就发现了声音对影像的审美和表意功能的提升起着重要作用。在生活中,我们接触到的声音各种各样,千差万别,有的悦耳,有的嘈杂。"一分钟"影像拍摄中最重要的声音当属人物对白,但是音效、音乐和环境音也不能被忽视。"一分钟"影像录音篇将介绍如何用麦克风和录音机将这些声音高质量录制下来。

思维导图

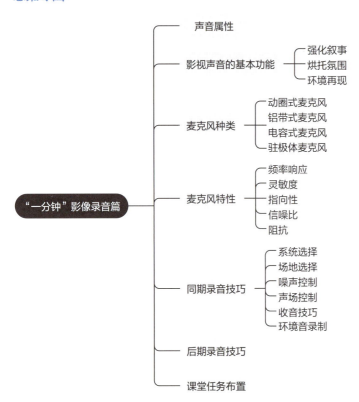

知识要点、难点

掌握声音的基本属性。

掌握麦克风的种类和特性。

掌握双系统录制技巧。

4.1 声音属性

声音从物理学的角度讲是一种声波,具体包含3个因素:频率、波长和振幅。

声音通过物体振动来传播。物体每秒钟振动的次数,被称为"频率",单位为"赫兹"(Hz)。声波在一秒内产生一个完整的正弦波,它的频率就是1赫兹;声波在一秒内产生20000个正弦波,它的频率就是20000赫兹。人可以听到的声波频率范围是20～20000赫兹。同时,高频率的声波,意味着音调更高;而低频率的声波,意味着音调更低。

波长就是一个波峰到相邻波峰的距离,波长与频率成反比,即频率越高,波长越短;频率越低,波长越长。低频波的波长很长,会影响听众对声源方向的判断。在实际应用中,创作者常会在战争或惊悚场景中添加低频音效,听众因无法确定声源方向而会产生一定的恐惧感。

振幅主要用来描述声波的能量强度。振幅越大意味着声波携带的能量越强，在同一听众听来，声音的响度也更高。描述响度的单位是分贝（dB）。通常人声、音乐、音效和环境音需要分别设定不同的分贝，这样才能使听众区分音频的层次变化。

声音传播的方式主要有4种。直射声指的是声源发出的声音直接被人耳接收到，在这一过程中声音会保留声源自身的特性。反射声指的是声源发出的声音在传播过程中遇到了障碍物，部分声音被反射；尤其是在较狭小的空间中，墙壁充当了障碍物，人们听到的回声就是典型的反射声。声波的衍射指的是障碍物尺寸与声波波长在同一级时，声波会绕过障碍物，也被称为"声波的绕射"。声波的散射指的是声波在传播过程中可以朝着多个方向发散，常用于音乐厅，通过墙壁和天花板的不规则形状，从舞台正面发出的声音可以传播到音乐厅的各个位置。

4.2 影视声音的基本功能

4.2.1 强化叙事

影视中绝大部分声音都直接参与叙事，人物台词和旁白能够推动剧情的发展，加深观众对情节的理解。也有一些画外声音，如音效或音乐对影视信息的传递起到辅助作用。比如，天空中传来打雷的声音、疾驰的汽车传来碰撞或刹车的声音、画面外的爆炸声都对特定的信息进行传达，原有画面的空间被扩展，丰富了影视所展现的象征意义。《雍正王朝》中有年羹尧被贬，瘫靠在城门旁的情景。画面用特写镜头展现了蓬头垢面的年羹尧，此时画外放牛娃的歌声徐徐传来。歌词的内容一方面反映出了主人公此时的心理状态，另一方面引出了放牛娃，为后续故事情节的发展作铺垫。

4.2.2 烘托氛围

创作者可以通过音乐有效进行人物情绪的表达。抽象性的音乐使观众可以根据个人体验去感受画面所传达的情绪，展现强烈的感情色彩，丰富画面的表现力。《士兵突击》为史班长退伍的画面配上了《征服天堂》（Conquest of Paradise），歌曲磅礴大气，但是又夹杂着悲伤的情绪，使传递出的气氛也更加沉重，令人动容。

4.2.3 环境再现

声音也是再现影视作品中空间和时间的有效手段，使观众能够完全沉浸于剧情之中。比如，机场通常会伴随飞机起落及航班播报的声音；森林里会有各种鸟类的叫声及风吹过树叶的声音。这有效地展现了画面环境中的音效能够增强观众的临场感和真实感。

4.3 麦克风种类

4.3.1 动圈式麦克风

在动圈式麦克风（图 4.1）内部有一个包裹着铜线圈的磁铁，磁铁前方放置着一个隔膜，当声波传播到隔膜上时会推动隔膜，隔膜便会带动铜线圈做切割磁感线运动，从而产生电流。声波振幅越大，会将铜线圈推得越远，从而产生更大的电流。铜线圈自身较重，携带能量较弱的声波并不能有效地推动铜线圈，导致了动圈式麦克风在捕捉声音细节上的能力不足。但在室外十分嘈杂的情况下，动圈式麦克风可以有效地规避周围噪声，保留下较为清晰的人声。此外，动圈式麦克风很适合在声源音量很大的环境中使用，如录制一些重金属音乐或演唱会现场的音乐。这种麦克风耐久性很强，不容易被损坏，价格也相对便宜，但是在进行精细的声音录制时就不太适合，因为它无法捕捉到声音的全部细节。

图 4.1 舒尔动圈式麦克风

4.3.2 铝带式麦克风

为了弥补动圈式麦克风捕捉声音细节的不足，人们研究出了铝带式麦克风（图 4.2），它的工作原理和动圈式麦克风非常像，只是将铜线圈换成了薄薄的铝带。当声波传播到铝带上后，铝带会进行振动，从而切割磁感线产生电流。与动圈式麦克风一样，铝带振动幅度的大小决定了产生电流的大小。铝带式麦克风对振幅较大的声波很敏感，当铝带式麦克风靠近响度较高的声源时，声波的大幅振动可能会导致铝带断裂损坏。与动圈式麦克风相比，铝带式麦克风收音频谱更广，可以收集到声音的更多细节，一经推出就被很多电视台或工作室选作室内录制的麦克风。

图 4.2 罗德铝带式麦克风

4.3.3 电容式麦克风

电容式麦克风（图 4.3）与动圈式麦克风和铝带式麦克风不同的地方是它用两块通电的金属极板取代了磁铁。当声波传播到其中一块金属极板时，会推动这块金属极板，从而改变两块金属极板的距离，引起电容

图 4.3 得胜电容式麦克风

的改变。在通电量保持不变的情况下，电容的改变会引起电压的变化。与动圈式麦克风和铝带式麦克风相比，电容式麦克风能够收录的声音频率范围最广，灵敏度也最高，能在最大程度上还原捕捉到的声音。但由于它的设计更加精细，隔膜通常不能长时间承受大音量的声音，在耐用性上没有动圈式麦克风及铝带式麦克风强，价格也相对昂贵。同时，电容式麦克风通常需要配备幻象电源使用，不便于外景拍摄。

4.3.4 驻极体麦克风

驻极体麦克风（图4.4）的工作原理与电容式麦克风相同。但它可以利用驻极体材料在极化电压下进行电晕放电，从而保持永久性电荷，在使用时无须外加电压。另外，驻极体麦克风还具有体积小、坚固耐用及价格低等特点，在室外拍摄中被广泛使用。

图4.4　罗德驻极体麦克风

4.4 麦克风特性

4.4.1 频率响应

麦克风的输出与频率的变化关系被称为"频率响应"。人的听力频率范围是20～20000赫兹，为了收集到足够的声音细节，麦克风一般也被设计成能够覆盖人的听力频率范围，频率响应则反映了麦克风在接收到不同频率的声音时，产生的输出信号增强或减弱的情况。最理想的情况是麦克风频率响应曲线（图4.5）是一条水平线，表明麦克风的输出信号与接收信号一致，能够记录下最保真的声音，呈现出原始声音的特性。有些麦克风的频率响应会根据特定场合进行优化，如部分动圈式麦克风在一定的频率范围内的频率响应会稍有优化，以提高人声的清晰度，增强声音的穿透力。

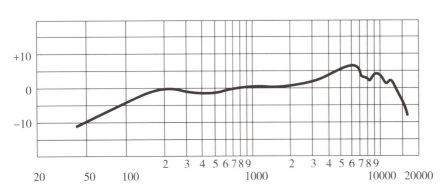

图4.5　舒尔SM57麦克风频率响应曲线

4.4.2 灵敏度

麦克风的工作原理是将到达其隔膜上的声波以电信号的形式表现出来。灵敏度代表了麦克风将不同的声音强度转换成电压的能力。动圈式麦克风的灵敏度为 1.5～4 毫伏/帕，而电容式麦克风的灵敏度约为 20 毫伏/帕。在声音强度相同的情况下，灵敏度高的麦克风比灵敏度低的麦克风输出的电压更高。因此，灵敏度较高的麦克风可用来拾取响度低或距离远的声音，灵敏度较低的麦克风可用来拾取响度高或距离近的声音。高灵敏度对提高信噪比有利，但过高的灵敏度也容易导致信号失真。

4.4.3 指向性

由于声波到达麦克风的隔膜的角度不同，麦克风输出的电压也会有所差异。麦克风的指向性能反映出麦克风收录声音的灵敏程度，人们通过指向性图谱可以较为容易地了解麦克风的指向性。指向性图谱类似雷达显示图，不同角度标识代表着不同方位，通常 0° 指的是麦克风正前方，180° 指的是麦克风正后方；而图谱显示的范围就是麦克风收录声音的范围，角度标识离圆心越远说明麦克风在这个方位的灵敏度越高，收音质量也越高。

常见的麦克风指向性类型有以下几种。

1. 心型指向性

心型指向性的图形类似心脏的形状（图 4.6），因此得名。这类麦克风对自轴向前方 80°～280° 的声音最为灵敏，对侧面声音不是很灵敏，尤其是对背面 180° 的声音，灵敏度最低。创作者在使用心型指向性麦克风时必须用其正面拾取声音，同时将后方对准噪声区域来抑制噪声。它的这种特性适用于被拾取的声音与其他声音保持隔离的情况。

2. 超心型指向性

超心型指向性的图形是更加集中的心形（图 4.7）。这类麦克风的正面指向性相较于心型指向性麦克风更窄，然而它比较适合鼓组和钢琴的定点收音，其指向性非常适合隔离录制，可以在同时录制多种乐器演奏时，避免乐器之间的干扰，有时也用于隔离现场收音时的噪声。

3. "8"字型指向性

"8"字型指向性又被称为"双指向性"（图 4.8）。这类麦克风可以有效地收录在麦克风正面和背面的声音，然而对其左右方向的声音不太灵敏。这是由于它在隔膜的正反两个方向都具有相同的灵敏度，而对侧面的声音具有很强的隔离性。因此，"8"字型指向性麦克风通常用于录制二重奏及面对面的访谈。

4. 全指向性

全指向性又被称为"无指向性"（图 4.9），这类麦克风可以拾取来自麦克风周围 360° 的声音。相较于心型指向性麦克风，全指向性麦克风所拾取的声场更为宽广，特别适合录制合唱组、环境音效及多种声乐合奏。

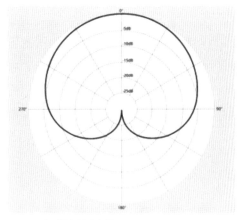

图 4.6 心型指向性麦克风

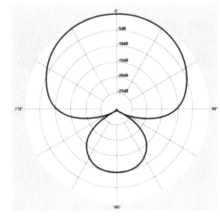

图 4.7 超心型指向性麦克风

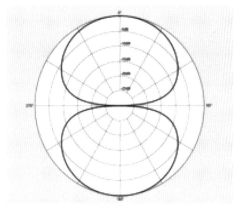

图 4.8 "8"字型指向性麦克风

图 4.9 全指向性麦克风

4.4.4 信噪比

电容式麦克风工作的时候往往会因为内部电流产生一定的噪声。信噪比用 S/N 表示，反映麦克风输出的信号电压与其固有噪声的比例。如信噪比为 60 ∶ 1 意味着收入 60 分贝的声音将伴随着 1 分贝的噪声。信噪比越高，收音的质量也就越好。

4.4.5 阻抗

阻抗是指测量电路中对电能形成的电阻的总量值。当负载阻抗与麦克风输出阻抗匹配时，负载才可以达到最大的电功率。欧姆是表示阻抗的单位，阻抗小于 600 欧姆的为低阻抗，高于 600 欧姆的为高阻抗。高阻抗麦克风容易拾取静电噪声，当连接电缆过长时会出现明显的信号损失。低阻抗麦克风的信号在使用长电缆传输的过程中损失量较小，适用于室外。

4.5 同期录音技巧

4.5.1 系统选择

在影视录音中,最关键的一步就是获得无噪声和连贯性的人物对白。比起后期配音,同期录制的演员声音更加自然,可以保留演员在现场表演的真实状态,其情绪的张力及感染力都优于演员后期在录音棚里对着画面的配音。同期声还会反映出演员所处环境对其声音造成的影响,增强观众的沉浸感,使观众身临其境。

创作者进行现场录音时,通常会有两种模式,单系统录制和双系统录制。单系统录制操作较方便,麦克风直接与摄像机相连,捕捉的声音会被直接录制到摄像机中。这样做的好处是不需要将视频与音频分开收录,在现场拍摄时也不需要打板并在后期进行同步,便于缩短后期制作的周期,提高制作效率。但是单系统录制的缺点也较明显,大部分摄像机的功能主要聚焦于视频画质,配备的录音模块质量较一般,导致底噪声过大,动态范围不够宽泛,无法将麦克风收集的声音细节完整地保留下来;同时,摄像机与麦克风直接连接也会在场面调度上出现问题,摄像机拍摄移动镜头时的操作比较烦琐,创作者需要多次尝试才可以准确地走位以收集到理想的声音。

双系统录制是目前常用的模式,是指将单一指向性麦克风连接到便携式录音设备上进行声音的收录。比起单系统录制,双系统录制能够提供更广的动态范围,在捕捉到更多声音细节的同时有效规避噪声。而且离开了摄像机的束缚,创作者在设备摆放上就有了更多的选择,可以调整设备角度和位置来获得最理想的声音;也可以随时对录制的声音进行回放,检查是否有漏掉或录制效果不佳的片段,从而进行补录或修正。这样便于提高视频整体声音的质量。不过双系统录制势必会增加拍摄的复杂性,为了使录音机录制的声轨与摄像机拍摄的视频同步,创作者在开始拍摄每个镜头时都需要场记进行打板,以便后期找到声画同步的起始点,这在一定程度上降低了视频制作的效率;但从提高声音质量的角度考虑,在条件允许的情况下使用双系统录制效果更佳。

4.5.2 场地选择

创作者在录音前需要考虑场地的状况,如地砖和实木地板会对录音产生不同干扰;尤其是在室内拍摄时,平行的墙壁容易产生回声。这是由于声音以声波的形式进行传播,当碰到墙壁等坚硬物体后会进行反射,麦克风会在声音未完全消散前多次对同一声源的信号进行捕捉,从而产生回声,回声很难去除。因此,创作者要尽量在开阔的位置收音;皮质家具或毛毯也对声音有较好的吸收作用,可以避免声音二次传入

麦克风；如果实在需要在狭窄的房间进行拍摄，可以选择在墙壁上布置声毯或采用后期补录的方式避免影响声音质量。

4.5.3 噪声控制

除了使用动态范围更广的双系统进行声音录制，减弱场景中的噪声也可以有效提高声音的录制质量。如拍摄场地为夏天的办公室，房间内空调的运转会产生一定的底噪声，并且由于空调的间歇启动，底噪声会变得时断时续，对后期编辑产生很大的干扰，这时就需要关闭产生噪声的设备；同时，为了避免房间外因人员走动产生的噪声，创作者可以使用隔音胶带将毛毯贴在门窗上，从而减轻室外噪声对声音质量的影响。

除了周围环境的噪声，演员的服饰也可能在拍摄过程中产生噪声。比如，演员穿着高跟鞋走路并需要录制台词时，创作者就需要提前对高跟鞋鞋跟做处理，可以在鞋跟包裹海绵以减轻高跟鞋产生的脚步声对录音的干扰。在拍摄移动镜头时，摄像机运转及跟拍人员走路都会产生声音，在周围环境十分安静的情况下，创作者可以给机身包裹隔音毯，也可以在地板上铺一层地毯，或者让跟拍人员穿着布拖鞋进行运镜，这样能够有效减弱噪声。

4.5.4 声场控制

在室内拍摄时，创作者经常会遇到声音在狭小的空间内多次反射的问题，导致录制的声音混响严重。在办公室拍摄场景时，由于拍摄环境是由平行墙面构成的空间，声音会在地面和墙壁上进行多次反射，导致演员对白时出现大量回响，降低对白的清晰度。为了解决此类问题，创作者就需要在不影响拍摄的前提下尽量做好场景的吸声处理——可以在办公室的墙上贴上吸音板；在反射声容易聚集的地方，如墙角，均匀地铺上一些毛毯来有效降低室内回响，提高对白的录制质量。

4.5.5 收音技巧

同期录音除了需要控制环境对音频信号的干扰，还需要通过出色的收音工作来获得清晰明了的对白。一般影视拍摄大多采用吊杆麦克风来收音，这种方式可操作性较强，创作者可以根据现场环境改变麦克风位置，寻找最佳收音点；在使

用这种收音方法时，通常会搭配超心型指向性麦克风来进行声音收集。当对准演员时，超心型指向性麦克风不仅可以在正面收集到演员台词的清晰细节，还可以抑制来自场景两侧及背后的噪声和混响。创作者在确定最佳的收音位置之前，通常需要考虑3个决定性因素，分别是人声的范围、摄像机取景的范围和麦克风的收音范围。

有时在拍摄过程中会出现麦克风位置离演员发声位置较远的情况，创作者需要增强电平信号才能听清演员的对白，但在使用这种方法的同时也会听到很多来自现场的噪声和回声。为了消除杂音，创作者需要减弱声音的电平信号，让环境噪声低于麦克风的灵敏度。虽然此种方法消除了噪声，但演员的声音也会变得很微弱，使观众无法听清对白。为了捕捉到清晰的演员对白，创作者还需要控制收音的信噪比。

信噪比包含两个元素，即信号和噪声。信号指的是需要捕捉的原始声音，通常是指演员对白。噪声指的是拍摄场景中存在的所有环境噪声，如空调、冰箱等运行的声音。环境噪声的强弱基本保持不变，创作者如果想要获得较高的信噪比，就需要提高原始声音的信号强度。根据声音的平方反比定律，麦克风离演员越远，接收到的声源信号就越弱；而麦克风离演员越近，接收到的声源信号也就越强。

原始信号越强，录音设备的增益就越需要被开低，当噪声低于录音设备的动态范围时，录音机就无法收录噪声。在保证画面不穿帮的情况下，录音设备应尽量靠近演员进行收音。根据三腔共鸣的发声原理，创作者在演员头部上方可以收录到音色好、对话清晰、口音和齿音较少的高质量声音。因此，吊杆麦克风一般会被放置在演员头顶上方 45°～90° 的方向来获得最好的音色。该方向与演员头部上方的角度越趋近 45°，麦克风越对准演员的发声位置，录制的声音清晰度也就越高，但是也越容易出现录制的底噪声不同的情况，加大了后期处理的难度。如在马路旁录制时，由于演员背后的场景不同——一名演员背后是喧嚣的公路，对面的演员背后是宁静的公园，创作者如果把麦克风按以上方法对准演员进行录制，就会导致录制出的声音底噪声完全不同，在后期处理时需要通过精细的调节来修正，加大了影片制作的难度。在此情况下，更优的选择是将麦克风垂直于地面，对准演员进行录制，这样可以有效地缓解演员所处背景不同造成的底噪声差距过大的状况。

为满足拍摄构图的需要，演员头部上方需留出大量空白区域导致无法将吊杆麦克风举至其头部上方时，创作者就需要将吊杆麦克风从地面往上指，在摄像机画框外进行布置，完成演员声音的收集。与上方收音相比，下方收音会损失掉一些高频部分的细节，音色没有上方收音的质量高。不过这种录制方法可以有效减少地面反射的声音，创作者在无法从演员头部上方进行收音时可以采用此种方法替代。

每款麦克风都有对声音响应的范围，如超心型指向性麦克风就对其正面的声音最

敏感，对侧方及背后的声音不敏感。在拍摄场景中如果存在噪声源，创作者可以利用它的这个特性将其背面对准噪声源，从而有效地规避噪声。在拍摄移动镜头时，由于摄像机需要根据演员走位移动，为避免麦克风收音底噪声变化大，创作者可以平行移动麦克风，来保证声音的质量；收音时也需要避免在墙面和窗户附近，这些地方反射强度较大，麦克风收音时容易将反射声波也收集起来，从而产生回响，影响声音的质量。

录音电平表示收录进设备的音量的大小，摄像机中一般默认设置为自动电平。当演员声音较大时，摄像机会自动降低电平以匹配声音；但当演员停止说话时，摄像机就会自动拉高电平来作补偿，这时就会将周围的噪声信号放大。而在实际录音的时候，创作者需要手动对电平进行设置，将音源信号控制在 −20dB 至 −12dB，最高不超过 −6dB，保证底噪声不对音质造成影响，避免突然出现的声音因超过录音动态范围而失真。

4.5.6 环境音录制

每一个镜头拍摄完成之后，创作者需要留出时间录制环境音，通常录制的时长需要和该镜头的时长匹配，保证能够完全覆盖当前镜头的时长。在实际工作中，创作者往往会将拍摄现场的环境噪声录制在对白之中，当删除突然出现的噪声后，音频中就会出现空白区域，这时就需要用前期录制的环境音进行填补，使声音的衔接自然流畅。

4.6 后期录音技巧

同期录音虽然能够将声画紧密结合，展现自然的情绪氛围，但有时受制于拍摄环境，无法在现场拾取清晰的台词，这时创作者就需要在录音棚中为拍摄的画面补录声音。为了捕捉更多的声音细节，创作者可以选择大振膜电容式麦克风进行录制。首先，为保证人声足够清晰，创作者应将高频混响时长设置长于中频混响时长，中频混响时长稍长于低频混响时长，避免过多的喉音和鼻音在录制时过于突出。其次，麦克风的摆放位置应距离演员 0.25 ～ 0.6 米，避免麦克风离演员过近，低频声音被放大，声音听起来浑浊；离演员过远会收录空间环境音，导致人声不够清晰。

录制前，创作者应向演员多次播放需要录制的片段，演员也应调整自身状态，按照画面中记录的情绪状态和节奏来演练台词。实际录制时，创作者应将显示屏放置在演员面前播放画面，使其能够更好地融入角色，录制出更加自然的声音。

4.7 课堂任务布置

本次任务是在已经布置好的办公室场景中，收录男女主角的对白。在勘测场景时，创作者发现办公室中存在硬质的墙壁和地板，容易在录制时收录回声；需要在地板上铺放声毯对回声进行有效吸收，在使用挑杆时，麦克风也应尽量靠近演员进行收音。

在收音设备上，创作者应选择超心型指向性麦克风搭配 Zoom H6 录音机和 SONY 监听耳机来有效规避周围环境的噪声；由于这类麦克风灵敏度较高，需套上防风罩以提高收音质量；使用 3 米卡农线将麦克风与 Zoom H6 录音机相连，并且将卡农线缠绕在挑杆上避免电线摩擦产生的噪声。在正式录制演员对白前，创作者需要佩戴 SONY 监听耳机进行现场勘测，找到影响收音质量的噪声源的位置，对噪声源进行隔音或关闭，保证现场环境噪声处于最小声的状态。

挑杆应该举过演员头顶，这样就可以使麦克风离演员发声处更近，也可以避免挑杆产生的阴影。而上方举杆会使声音不直接进入麦克风，而是经过麦克风，避免唇齿音和爆破音，能够有效提高收音质量。此外，创作者要确定拍摄画面画幅的大小，把麦克风放置在靠近演员但又不会穿帮的位置。

创作者在进行录制的时候要尽量避免手部移动，以免操作过程中的噪声影响收音质量；如果需要跟着演员，尽量使用胳膊进行移动——双手上举来精确控制挑杆，靠前的胳膊负责承重和指向，靠后的胳膊用来控制挑杆角度；将挑杆置于演员的上方并将麦克风对准说台词的演员进行声音收录；调节 Zoom H6 电平，保证声音信号平稳。

在环境较为嘈杂或拍摄景别较大的场景中，创作者单用挑杆无法确保收音质量，这时就需要为演员佩戴驻极体麦克风进行收音；使用罗德驻极体麦克风，把接收端与摄像机进行连接，将麦克风端布置在演员领口处，从而保证收音质量；调节摄像机中的电平，使声音在 –12dB 至 –6dB。通常演员使用驻极体麦克风需要将其隐藏，可以将它粘贴在衣领或帽檐下方，避免在画面中穿帮。

对白录制完成后，创作者还需要录制一段与拍摄时长相当的环境音，用于后期编辑制作。

通常即便创作者前期做了很多努力来精确录音，音频和音频之间、镜头和镜头之间的声音还是会有改变，演员声音的变化、环境音的变化都会导致不同音频之间存在微弱的差异。为了校正这些差异，后期对音频进行处理时，创作者首先需要考虑的是音量，不同演员声音的音量不同，需要进行平滑处理，即将对话中演员的音量调节至

同一大小。电平表可以对音量大小进行精确控制，一般对白的音量应控制在 −15dB 至 −9dB；前期录制音频时信噪比大，降低音量就可以减弱更多的底噪声。

理想情况下，音量均衡后演员的对白就十分清晰了，但多数情况下，拍摄环境中还会存在许多无法规避的噪声，这些噪声就需要创作者在后期软件中进行处理。噪声处理通常是指利用收录的环境音捕捉噪声信号，接着利用软件算法去除对白中的环境噪声，但这种操作往往会影响对白的声音质量。

创作者与其让某一位演员说完台词之后再切换到另一位演员开始说台词，不如使用 L-cut 和 J-cut 完成声音剪辑，即在演员说完台词之前就切到下一个镜头或在演员出镜之前就先切到台词上。这是为了让观众觉得演员的对白流畅自然，由于声音的连贯性，观众在视觉和听觉上不会感到跳跃，反而会觉得镜头间的衔接更加自然。

本章小结

本章介绍了声音的属性和基本功能，从麦克风的种类入手，详细介绍了麦克风的种类和特性，以及针对不同拍摄环境进行声音录制的方法；接着讲解了在实际操作中应注意的收音技巧，帮助读者完成"一分钟"影像中高质量声音素材的捕捉。

课后练习

构思"一分钟"影像中主要场景的收音布置，列出所需要的收音设备，选择最佳的收音方式记录清晰高质量的声音。

推荐阅读资料

姜燕，2023.影视声音艺术与制作［M］.北京：中国传媒大学出版社.

第 5 章

"一分钟"影像拍摄篇

本章导读

在完成前期创作、灯光和收音布置之后，创作者就可以进入正式拍摄阶段，不过在拍摄之前，还需要根据影片的故事背景、主题思想、情绪基调等方面选择合适的摄像机参数来提高影片的整体质量，这些参数包括视频分辨率、帧速率、宽高比等。"一分钟"影像拍摄篇将介绍数字摄像机参数的基本功能、用法及拍摄时的注意事项。

思维导图

知识要点、难点

掌握数字摄像机参数设置方法。

掌握数字摄像机拍摄基本流程。

5.1 案例分析

以《山河故人》为例，导演贾樟柯借助3位主人公的人生经历反映整个时代与社会的变革，故事背景时间从1999年到2025年。在宽高比上，导演根据故事发生的年代分别使用1.375∶1的学院经典比例展现20世纪末汾阳小城青年的爱情故事（图5.1）；1.85∶1的宽高比展现人物中年时的离别与沧桑（图5.2）；以及2.35∶1的宽高比展现人物晚年的凄凉（图5.3）。

不同的宽高比除了展现影片中时代的变化，还展现出人物之间关系的变化。在1.375∶1的画面中，人物被挤在一个较窄的空间中，贴近彼此。随着画幅变宽，人物双方在画面中的距离也变得更宽，象征着彼此关系的疏远。

导演在画面构图技术运用上也十分考究。在三人一起放烟花的戏份中，导演将三人布置成三角站位来暗示三人的关系（图5.4）。其中，梁子被放置在顶点上，也为后续剧情的发展埋下伏笔——梁子只能成为默默为喜欢的人放烟花的局外人。

　　影片还大量呈现了将框架作为前景，配合长焦镜头拍摄的画面（图5.5）。此时的前景更像一道道枷锁压在中年梁子的肩上，而长焦镜头能够有效地压缩画面的空间，进一步强化影像所呈现的幽闭环境，表现中年梁子生活的困苦和压抑。

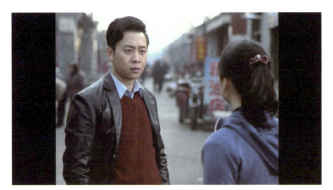

图 5.1 《山河故人》1.375∶1 宽高比镜头

图 5.2 《山河故人》1.85∶1 宽高比镜头

图 5.3 《山河故人》2.35∶1 宽高比镜头

图 5.4 《山河故人》三角人物构图

图 5.5 《山河故人》长焦镜头

在女主角前往梁子家的剧情中（图 5.6），导演通过环境布置和构图深化了影片的情感表达。穿着红色衣服的女主角与周围的环境有些格格不入，斑驳的墙壁和狭窄的空间让观众感受到其衰败和压抑，也预示了梁子的病重与窘迫。

5.2 数字摄像机成像

我们很早之前就知道小孔成像的原理，光源发出的光线经过一个开了孔的暗盒后，会在暗盒的背面呈现光源的形象。利用小孔成像的原理，人们创造出了暗室，光线通过一个小孔进入，将外部场景的倒置图像投射在对面的白色墙上。在 16 世纪前后，艺术家们将这种装置用作绘画的辅助工具，绘画对象被放置在外面，图像被反射到一张绘图纸上，供艺术家临摹（图 5.7）。

随着这项技术的不断升级，可以装在口袋里的便捷模型出现了。暗盒的内部被涂成黑色，里面搭配了一块反光镜，人们可以从暗盒上方看到景象。这个装置可以看作现代数字摄像机的原型。

数字摄像机是 20 世纪伟大的发明。它配备了许多先进的功能，如自动对焦、自动曝光、自动白平衡、数字液晶显示屏、电子快门等。如果将这些自动化功能全部去掉，创作者还是可以用剩下的部件进行正常拍摄的。因为 19 世纪以来，摄像机最基本的运作方式没有发生改变，即通过一个拥有小孔的暗盒呈现影像。现在的数字摄像机用镜头代替了暗盒的小孔，并且还在小孔上装了一扇"窗户"，用来控制接收光线的时间，这扇"窗户"就是快门；暗盒则被数字摄像机的光学传感器替代了。

图 5.6 《山河故人》剧照

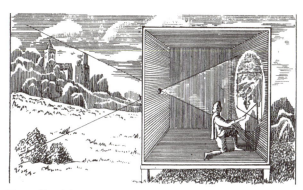

图 5.7 绘画暗室

5.3 数字视频参数

创作者在正式拍摄之前，还需要设定一系列视频参数（图 5.8）。视频参数包括分辨率、帧速率和宽高比。

5.3.1 视频分辨率

视频分辨率是指视频在成像区域拥有的像素点的数量，视频分辨率决定了影像的精细程度。早期的影像被记录在布满卤化银细微晶体颗粒的胶片上，而数字摄像机则将影像记录在布满感光点的传感器上。每一个感光点记录下来的光线信息成了影像上一个个的像素，视频分辨率有 8K、4K、2K、1920×1080 和 1280×720 等，其中，8K 表示的分辨率为 7680×4320，常见的 4K 的分辨率为 3840×2160，常见的 2K 的分辨率为 2560×1440。视频分辨率的前一个数字是指视频在横向上像素点的数量，后一个数字是指视频在纵向上像素点的数量。有效像素越多意味着成像的质量越好，同时尺寸也会越大。

5.3.2 视频帧速率

视频本质上就是由一系列变化的图片组成的影像。1878 年 6 月 19 日，埃德沃德·迈布里奇把 12 台双镜头摄像机排成一排，对一名骑手骑马快速奔跑的瞬间进行了拍摄（图 5.9）。他拍摄这些照片最初的目的是弄清楚马在奔跑时四蹄是否可以同时离地，尽管画面不是非常清晰，但是还是可以看到，在马全速奔跑的某个瞬间，马的四蹄是全部腾空的，这结束了数世纪以来长期使艺术家们困惑的难题。后来他把这些照片绘制在一块玻璃圆盘的边缘上，随着玻璃圆盘的旋转，投射出去的影像便运动起来了。

帧速率指的是视频里一秒钟包含多少帧，即由多少张

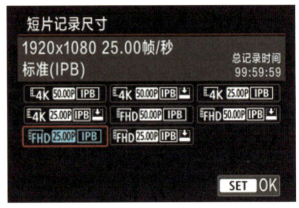

图 5.8 佳能摄像机短片记录尺寸

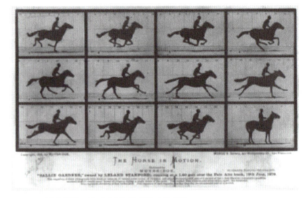

图 5.9 埃德沃德·迈布里奇的《运动的马》

【埃德沃德·迈布里奇的《运动的马》】

【1927年《爵士歌王》片段】

图片组成。当然，帧速率越高，意味着数字摄像机传感器需要在一秒内处理和储存的图片越多，视频所占用的空间也会增加。一般电影使用的是每秒24帧的格式，北美国家的电视使用的是每秒30帧的格式。而在欧洲和一些亚洲国家，电视所使用的是每秒25帧的格式。

电影采用每秒24帧的格式主要有两方面的原因：技术和成本。早期的电影并不是以每秒24帧的格式进行拍摄的，默片时代普遍采取的是每秒14～18帧的格式。而自1927年《爵士歌王》出现，电影由默片时代进入有声片时代。为了使声画同步，摄像机和放映机必须采用一样的帧速率。同时，越高的帧速率意味着拍摄同样的剧情内容所需要的胶片越多，成本也就越高。在考虑到这两个因素后，电影行业认为采用每秒24帧的格式拍摄是最佳选择。不过现在很多导演都觉得这并不是一个不可打破的规定，如《霍比特人》采用的就是每秒48帧的格式，而李安则认为电影行业未来的格式标准应该是"4K+3D+120帧"。他的《比利·林恩的中场战事》和《双子杀手》（图5.10）都采用每秒120帧的格式进行拍摄。高帧速率也意味着画面中的动作会被更完整地记录与呈现，观众通常习惯的运动模糊感也就越不明显，这并非所有的观众都可以接受。此外，电影院硬件条件等也是制约帧速率的一大因素，能播放高帧速率电影的影院还没有完全普及。因此，目前大部分影片还是以传统的每秒24帧的格式进行拍摄的。

而电视行业采取的帧速率与电影不同，北美国家一般采用每秒30帧的格式，这是由于模拟电视通过光电转换将图像的明暗变化转化为电信号，经调制后传输，再由电视机通过光栅扫描还原为图像。而北美国家的交流电的频率为每秒60赫兹，电视行业主要使用的是隔行扫描的模式，即一张图片会被分为两部分单独传输，本来一秒

图5.10 《双子杀手》采用每秒120帧的格式的镜头

应该传输 60 张图片，现在只需要传输 30 张图片来进行视频的录制和播放。欧洲或一些亚洲国家的交流电的频率是 50 赫兹，所以其电视一般采用每秒 25 帧的格式。

还有一些如每秒 29.97 帧或每秒 23.976 帧的格式多出现在彩色电视时期，为了避免彩色信号与画面亮度传输信号相互干扰，工程师将画面亮度传输信号下调了千分之一，帧数也从 30 帧调整为 29.97 帧。同样的道理，当 24 帧的电影在电视上播放时，其画面亮度传输信号也会被下调千分之一，转变为 23.976 帧。

创作者通常采用每秒 25 帧的格式拍摄视频，但也会根据前期剧本的需要选择更高的帧速率进行拍摄，使用高帧速率拍摄会使视频看起来更加流畅，如动作场景的拍摄；在后期处理的过程中可以把视频播放速度降低，使慢动作效果更加突出。不过创作者也需要考虑高帧速率会减弱画面的运动模糊感，同时，更高的帧速率也意味着视频容量的增加，创作者在后期使用编辑软件对视频进行处理时也会加重软件运行的负担。

5.3.3 隔行扫描和逐行扫描

帧速率数字的后面带有字母 P，表明当前的视频由逐行扫描的方式记录。有些老款摄像机还可以设置隔行扫描（字母 I）。在模拟信号时代，大部分电视机成像系统采用的是光栅扫描的方式，即电视机把接收到的传输信号由左至右、由上至下一行一行扫描读取出来，由于这个过程发生得太快，观众并不会发现图像是一行一行显示的，反而会认为图像是一次性显示的。光栅扫描又被分为隔行扫描和逐行扫描两种。

隔行扫描的运作方式是在信号输出端，图像按照每行像素进行拆分，并且将这些行按奇数和偶数进行区分，即第 1、3、5、7 为奇数行，第 2、4、6、8 为偶数行。图像信号由基站传输给电视终端时，一次只会传输奇数场或偶数场的信号，也就是说每次只会传输一半的图像信息。而电视终端也会分别以奇数场或偶数场的方式将信号进行读取，也就是一次只读取一半的图像信息。相邻奇数场和偶数场的传输间隔时间比较短，一般不超过 1/60 秒，所以人眼根本无法识别出这种细微变化；而奇数场和偶数场的循环交替一秒内发生了 30 次，生成了 30 张图片，就变成每秒 30 帧的视频。

隔行扫描最大的优势是在同一时间内只需要传递一半的数据量，这样能够节省信号传输带宽；同时，也降低了电视系统设计的难度，从经济和技术的层面来说，性价比十分高。

不过隔行扫描的缺点也比较明显，当人们观看有快速运动的画面时，由于画面中的主体运动速度比奇数场和偶数场交替扫描的速度快，画面在呈现奇数场和偶数场的结合时，可能会出现一些错位，导致画面模糊（图 5.11）。

图 5.11 隔行扫描错位画面

如今,逐行扫描的应用十分广泛,早期主要由于信号传输的速度无法满足逐行扫描所需要的带宽,没能得到普及。进入数字时代后,数字信号的传输效率与模拟信号相比得到显著提高,逐行扫描的适用面变得更加广泛。对逐行扫描的解释也很直观,在输出端一行一行地对图像进行扫描时,接收端也一行一行地接收图像信息;逐行扫描每秒传递的信息比隔行扫描多一倍,因此图像也更加清晰自然。

逐行扫描的优势是可以避免出现像隔行扫描那样错位模糊的现象。人们平时使用的计算机显示屏就是采用逐行扫描的方式,呈现出的画面质量更高。

在模拟信号时代,PAL 制是亚洲、欧洲、非洲、南美洲及澳大利亚等的许多国家使用的一种电视信号传输标准。它在 1967 年由德国人提出,一共有 625 条扫描线,其中 575 条用来成像,其他条主要用于同步信号,分辨率为 720×576;采用隔行扫描,所以也会分奇数场和偶数场进行单独扫描,每 1/50 秒传输一半的图像信息,帧速率为每秒 25 帧,即一秒可以传输 25 张完整的图片。

NTSC 制主要是美国使用的电视信号传输标准,日本也在使用这种标准。它采用隔行扫描,帧速率为每秒 29.97 帧,一共有 525 条扫描线,但是只有 484 条线用于成像,分辨率为 720×480。NTSC 制可以很好地兼容黑白与彩色电视广播,但存在相位容易失真、色彩不太稳定的特点。

SECAM 制是 1966 年由法国推出的电视信号传输标准,主要用于一些法语系国家。与 PAL 制类似,SECAM 制采用隔行扫描,扫描线有 625 条,分辨率为 720×576,帧速率为每秒 25 帧。与 PAL 制不同的是,SECAM 制采用了不同的颜色信号传输,不怕干扰,色彩效果好,但兼容性比较差。

5.3.4 视频宽高比

对视频来说,其长度和宽度的比值就是它的宽高比。如今影院里最常见的电影比例就是

1.85∶1 或 2.39∶1；而电视上的视频一般采用的比例为 4∶3 或 16∶9。

早期无声电影多使用 35 毫米胶片进行拍摄，使用 35 毫米胶片拍摄的视频的宽高比一般为 1.33∶1。随着有声影片的到来，电影人必须在胶片上留一部分区域用于记录音频，使用 35 毫米胶片拍摄的有声电影的成像区域的宽高比就变成了 1.375∶1（图 5.12）。这一标准是由美国电影艺术与科学学院提出的，也被称为"学院比例"。

1.66∶1 是用超 16 毫米胶片拍摄的视频的宽高比（图 5.13），主流电影一般使用 35 毫米胶片，而 16 毫米胶片的推出主要是为了满足业余电影爱好者使用胶片进行拍摄的需求。胶片规格越小，价格越便宜，拍摄机器也就越轻便。因此，16 毫米胶片便成为普通大众或纪录片拍摄人员的首选。而超 16 毫米胶片则是为了加大画幅，减小边距，这种胶片拍摄出来的视频宽高比就是 1.66∶1。

好莱坞电影从 20 世纪 30 年代开始使用 35 毫米胶片，按照 1.375∶1 的宽高比标准拍摄影片。电视的崛起使观众觉得在电视上看电影与在影院看电影没什么区别，并且还不用买票。这造成了美国电影行业的一蹶不振，电影人开始寻求变通，也随之拉开了宽银幕电影的时代。为了将观众重新吸引到影院，电影人开始重新设计银幕宽高比，为的就是展现出更宽广的视野，以增强观众观影时的沉浸感。1.85∶1 的宽高比是当时由环球影业推出的（图 5.14），之后成为用 35 毫米胶片拍摄宽银幕电影的行业标准；使用的方法比较简单，早期电影人在使用 35 毫米胶片拍摄时规定每 4 个尺孔为一帧，也就是记录下一张图片，而环球影业则改为每 3 个尺孔为一帧。在这种情况下，电影的宽高比变为 1.85∶1，使画面看起来变宽了；同时，比起每 4 个尺孔为一帧，每 3 个尺孔为一帧更节省胶片，理论上可以节约 25% 的胶片费用，受到了电影人的广泛追捧。

变形宽银幕的首次出现是在二十世纪福克斯电影公司于 1953 年上映的《圣袍千秋》中。《圣袍千秋》是使用带有椭圆光圈的 Anamorphic 镜头拍摄的宽银幕电影。这种镜头会将拍

图 5.12 《卡萨布兰卡》1.375∶1 宽高比镜头

图 5.13 《大西洋》1.66∶1 宽高比镜头

图 5.14 《拯救大兵瑞恩》1.85∶1 宽高比镜头

摄的画面挤压在胶片上，影片放映的时候则需要使用一台反变形镜头的放映机把压缩的画面拉伸开来。采用了这项技术后，银幕上画面的长度会比传统 1.33 ∶ 1 的画面的长度长两倍之多。现在影院看到的 2.35 ∶ 1 或 2.39 ∶ 1 的宽高比镜头就是使用改进后的变形镜头拍摄的（图 5.15）。

图 5.15 《社交网络》2.39 ∶ 1 宽高比镜头

1984 年，国际电信联盟开始为高清电视制定标准，当时主流的宽高比有普清电视使用的 1.33 ∶ 1，欧洲电影电视使用的 1.66 ∶ 1，美国一些普通电影使用的 1.85 ∶ 1，以及宽银幕电影使用的 2.39 ∶ 1。当在一张图上展示这些比例的时候，这些矩形外部像被另一个矩形包裹，而内部又有一个被重叠的矩形。最后将这两个矩形的宽高比取一个平均值，就得到 1.78 ∶ 1 的宽高比，也就是现在宽银幕中最常见的 16 ∶ 9 的宽高比的由来。

不同的宽高比对表现影片风格有着很大影响，最典型的例子就是上文提到的《山河故人》。影片在描述主人公青年时期时，将画幅宽高比设置为 1.375 ∶ 1，使画面具有年代感的同时，窄画幅也使得构图布置更加密集，强化了人物之间的亲密关系；中年时期使用 1.85 ∶ 1 的宽画幅比例；晚年时期则用了 2.35 ∶ 1 的变形宽银幕。导演多次切换影片的宽高比，使影片更加切合故事发生的年代背景，在构图上也有了更加丰富的选择，增强了影片画面的表现力。

5.4　数字摄像机参数

在确定了视频的基本参数后，创作者还需要对数字摄像机的相关参数进行设置，捕捉高质量画面，包括曝光三要素、正确曝光、对焦、白平衡、镜头质量。

5.4.1 曝光三要素

当观察一幅图片时,我们可以发现图片中有的地方特别暗,接近纯黑,而有的部分特别亮,接近纯白,在两者之间,会有一个类似过渡区域的地方,就是中间调区域。从亮度属性上说,一幅图片包含3个区域,暗部区域、高光区域和中间调区域。创作者如果想让拍出来的图像完美地反映景物在现实生活中的样子,其各个部分需要曝光均匀,同时保留暗部区域、高光区域和中间调区域的信息;当然,有时为了艺术效果也可以让图像稍微过曝或欠曝。

数字摄像机的传感器上面布满了密集的感光点,用来接收光线。这些感光点可以被想象成一个个装水的桶,每个桶都可以装下一定容量的水,如果装的水太少,就会出现欠曝的情况;如果装的水太满,甚至溢出来,就会出现过曝的情况。当每个桶刚好被装满时,就是理想的曝光状态。

1. 快门

数字摄像机由两个物理装置控制进光量,一个是快门,另一个是光圈。快门可以决定传感器曝光时间的长短,它运作的方式也十分直观,快门开的时间越长,传感器就可以接收越多的光线,画面也会变得越亮。

快门速度以秒测量,数字摄像机在记录影像时的快门速度通常非常快。因此,快门速度经常是以分数的形式显示的,即多少分之一秒。不过,快门时间也可以设置得非常长,特别是创作者在光线强度较弱的环境下拍摄,就需要延长快门时间来获取足够的光线;如拍摄银河星光图时,就需要长时间曝光。

快门从物理属性上还分为机械快门和电子快门。机械快门是用弹簧或电磁手段,控制叶片的开闭,就像在舞台上使用帘幕一样,从左右或上下以一定宽度的缝隙划过成像像场窗口,让窗口获得指定时长的光线,从而完成曝光步骤。而电子快门通过电路直接操作 CCD 或 CMOS 光学传感器来控制快门曝光。它主要是利用传感器不通电不工作的原理,在传感器不通电的情况下,尽管窗口敞开,摄像机也不能生成图像。创作者只能按下快门,使传感器以一个指定的通电时间来实现摄像机的曝光。

通常电子快门的极限速度会比机械快门快很多,在拍摄高速运动的物体或捕捉冻结动作时就有明显优势。但同时,电子快门也更加耗电,由于运作时需要给传感器通电,而这一过程会产生热量,因此,电子快门不适合拍摄需要长时间曝光图像。

使用电子快门的摄像机体积上可以做到轻量化,如无反摄像机。电子快门也分为卷帘快门和全域快门。

卷帘快门指的是摄像机传感器上的感光点从左上角第一个像素起依次进行感光并进行信号的输出。配备卷帘快门的摄像机在拍摄特殊场景时就会出现问题,如拍摄高速移动的物体时,物体移动的速度超过了摄像机每行读取信号的速度;也就意味着摄像机还在曝光时,物体就已

图 5.16 卷帘快门倾斜画面

图 5.17 卷帘快门"果冻效应"画面

图 5.18 卷帘快门局部曝光画面

经发生了位移,拍摄画面就会出现倾斜(图5.16)。

卷帘快门在拍摄高速旋转的螺旋桨或风扇时,会把原本竖直的螺旋桨拍得十分扭曲,像果冻,这被称为"果冻效应"(图5.17),造成这种效应的原因是感光点在未完成曝光前,物体已经发生了变化。

此外,卷帘快门在搭配闪光灯进行拍摄时,可能会出现局部曝光的情况(图5.18)。这主要是由于闪光灯的开启和熄灭的速度非常快,有时能达到几千分之一秒。当闪光灯开启,感光芯片开始逐行进行曝光;当闪光灯熄灭,依次感光的芯片还未完成曝光,就会出现画面上半部分感光完成,显示画面是亮的,而画面下半部分未完成曝光,显示画面是暗的的情况。

全域快门可以有效解决"果冻效应"和局部曝光的问题,它的工作原理是让传感器上所有的感光点在一瞬间同时加电,同时感光,再同时断电;曝光完成后,所有的像素点把光线信息向旁边的储存单元移动。装配全域快门需要摄像机在感光平面上分配一部分空间储存和传输电路,因而在同样芯片大小下,感光效率偏低;使用相同技术的感光芯片,搭配全域快门后的感光能力会比卷帘快门弱。如索尼的F5摄像机和F55摄像机采用了两种不同的电子快门方式,F5采用卷帘快门,价格相对便宜,推荐标准感光度能达到ISO2000,而采用全域快门的F55推荐标准感光度只能达到ISO1250,价格却比F5贵出很多。因此,全域快门在消除"果冻效应"和局部曝光时,是需要以牺牲部分感光度为前提的,创作者在选择摄像机时要综合考虑,挑选合适的电子快门方式以完成高质量的影像拍摄。

当要拍摄快速运动的物体时,快门的速度就显得十分关键。高速快门非常适合用来捕捉快速运动的物体、冻结运动的瞬间,尤其是在拍摄激烈的体育赛事时。不过,高速快门会导致传感器接收光线的时间太短,出现欠曝的现象,这时就需要创作者同时调节光圈和快门的数值来增大进光量,使画面正常曝光。一般在使用高速快门时,创作

者需要将摄像机调节到快门优先模式，让摄像机自动设置光圈参数；同时需要手动调节快门速度和感光度以捕捉到理想的瞬间。

在光线较暗的情况下，如果创作者将光圈和感光度都调节到了最大值，画面还是欠曝，此时就需要减慢快门速度，增加曝光的时间来提高画面亮度。不过需要注意的是，快门速度越慢，就越容易导致拍摄画面模糊。这主要是由于创作者在手持拍摄时通常会出现抖动的情况。创作者如果将摄像机架在三脚架上或放置在固定地方，就可以避免这种情况；如果必须手持拍摄，可以将快门速度设置成镜头焦距的倒数，从而避免因晃动导致的画面模糊。

早期拍摄电影时，摄像机使用的是旋转快门，旋转快门基于一个以恒定速度运动的圆盘转动，创作者并没有办法调节快门速度，只能改变快门角度。快门角度越大，曝光的时间就越长。快门角度的设计与快门速度的设计类似，快门角度每增大或减小，就意味着曝光量也进行了相应的增大或减小。

"180°规则"是电影行业的标准，反映的是在拍摄视频时，快门速度和帧速率之间的关系。为了模拟出人眼观察真实世界的感受，"180°规则"将快门速度设置为视频帧速率的2倍。电影一般使用的是每秒24帧，电视一般使用的是每秒25帧。在这种情况下，快门速度最好设置为1/50，实现电影所具有的动态模糊感。当然，有时为了创造出特定的效果，"180°规则"也不是恒定不变的。快门角度越大，如270°～360°，即快门速度慢于1/50，画面会变得越模糊，从而营造出朦胧的氛围（图5.19）。而快门角度比180°低，即快门速度快于1/50，画面将变得更加清晰流畅，但也会失去部分传统电影运动镜头的模糊感。

图5.19 《重庆森林》大快门角度镜头

2. 光圈

与快门不同，光圈设置在镜头上而不是数字摄像机内部。它是由相互连接的金属叶片组成的虹膜。通过金属叶片的移动，镜头中间的小孔也会随之放大或缩小。光圈可以控制画面的明暗度，孔径越大，就会有越多的光线进入；孔径越小，进入的光线也就越少。摄像机镜头的光圈一般用固定格式表示，如 f/1.8、f/2.8、f/4。与快门表示的明确数值不同，光圈的数值是一个相对比例，是镜头焦距与光圈小孔直径的比值。这也是增大光圈小孔直径，使更多的光线进入，画面变亮，而光圈的数值却变小的原因。同样，减小光圈小孔直径，使更少的光线进入，画面变暗，光圈的数值却会变得更大。与快门速度一样，相邻光圈数意味着进光量增大一倍或缩小一半。因此 f/1.4 的光圈下的进光量是 f/2 的一倍，而 f/5.6 的进光量只有 f/4 的一半。所以，光圈的数值越大，意味着光圈越小，画面也就越暗；光圈的数值越小，意味着光圈越大，画面也就越亮。

除了亮度，光圈带来的最直观的改变是对景深的影响。光圈越大，景深越浅；光圈越小，景深越深。理想情况下，光线经过镜头后会完美汇集在传感器上形成焦点，生成清晰的像，但是由于人眼的分辨率有限，光线并不一定能刚好汇聚在传感器的一个点上，人眼才认为成像清晰。只要光线汇聚在传感器前方或后方的一个范围内，在传感器上形成一个直径较小的圆，人眼就会认为这个像是清晰的，这个圆叫作"弥散圆"。如果成像区域离传感器过远，在传感器上会形成一个直径很大的圆，这时人眼就能察觉到这个圆和焦点的区别，随即能感知到影像变得模糊，这个临界圆就是"容许弥散圆"。

较大的光圈产生的浅景深带来的好处就是虚化背景，创作者在拍人物特写时可以使用这种方法，观众会更加关注演员，因为这样可以避免画面背景干扰和分散观众注意力；使用浅景深是一个性价比很高的做法，在经费有限时，可以不用花费较多的预算在背景设置上；而使用较小的光圈会使画面产生较深的景深。与巴赞提出的长镜头理论一致，深景深一方面可以增强影像的真实感；另一方面，在影像背景的布置上也有更多的自主权，可以直接展示出导演视觉语义中的隐藏意义。

镜头上不同的光圈数值不仅仅决定了画面的明暗程度，景深的深浅，更决定了画面的清晰度。每个镜头都有一个最佳的光圈范围，也就是在这几挡光圈下，镜头分辨率最高，拍出的影像画质也最细腻。镜头的分辨率通常以每毫米多少条对数线来表示，单位为 lp/mm。对数线表示的就是相邻的黑白线条的对数。比方说，某个镜头在每毫米可以分辨出 10 条对数线，即 5 对黑线和白线；那么，这个镜头的分辨率就是 5lp/mm。

图 5.20 是用来测试镜头分辨率的 ISO12233 卡纸，它的使用方法也很直观——创作者将卡纸放在墙上，把摄像机放在三脚架上，然后移动三脚架的位置，使画面构图刚好可以卡到卡纸的上下黑白边相接的位置；接着把摄像机对焦画面中心区域，调整光圈大小，以 RAW 格式进行多次拍摄，完成后将图片导入 Adobe Photoshop 并放大，观察拍摄的黑白线在哪个数值之下会

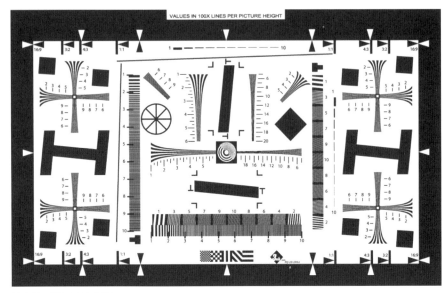

图 5.20 ISO12233 卡纸

变得无法区分,纵向图代表镜头中心区域在垂直方向上的分辨率,横向图代表镜头中心区域在水平方向上的分辨率;最后,创作者将相应的数值记录下来进行分析,可以得出该镜头使用多大光圈可以得到最佳成像。

当光线经过摄像机光圈时,会发生衍射。最理想的情况下,每一条进入摄像机的光线都可以在传感器上形成一个小的光点,形成清晰的像。但由于光线的衍射现象,光线经过光圈后并不会形成单一光点,而会形成一个类似水波的斑点,这个斑点就是艾里斑。不同的孔径对应的光线衍射程度不一样,形成的艾里斑的大小也不相同。孔径越小,即光圈越小的情况下,衍射越明显。

艾里斑直径的不同会对镜头分辨率造成很大影响。当两个光点间隔比较远,大于其直径时,人眼可以很轻松地把这两个光点区别开来;但是当两个光点间隔很近,人眼很难将两个光点区分开来。瑞利判据指的就是两个光点之间能被人眼识别的最近距离。具体到数字摄像机传感器上,本来应该由传感器上的一个感光点来记录的光点,现在由于光点形成的直径太大,超过了一个感光点的直径,因而相邻感光点都会记录下这个光点的信息;而相邻光点形成的艾里斑互相重合,导致人眼完全无法识别出每个光点的图像,从而直接导致成像分辨率的降低。

镜头分辨率除了会受到衍射现象的影响,球面像差也是决定镜头分辨率的重要因素。镜头是由一系列凸透镜及凹透镜组成的。由于凸透镜的表面是一个具有弧度的曲面,从凸透镜边缘与中心进入的光线发生折射的角度就会不一样,经由凸透镜边缘进入的光线折射率会更高,从而无法准确地汇聚在摄像机的传感器上,这会导致画面模糊。光线经过镜片球形表面时,由于镜片边缘的折射率与中心折射率不同,导致的所有平行光无法汇聚到一点的现象被称为"球面

像差"。这个现象在使用大光圈时会更加明显。而当光圈较小时,光线主要通过凸透镜的中心进入,这样经过折射后的光线的落点基本都在传感器上,画面也会变得清晰。

总的来说,当光圈较小时,光线通过光圈小孔会发生衍射形成较大的艾里斑,画面会变模糊。当光圈较大时,镜头凸透镜边缘光线与中心光线折射率差距大,难汇聚在同一焦点上,画面也会变模糊。因此,创作者把光圈开到最大或最小都不能获取最佳分辨率;一般来说,把光圈调至比摄像机镜头最大光圈小 3～5 挡才能获取该镜头的最佳分辨率,拍摄出来的画面也最清晰;当然,也不能因此就不用其他挡的光圈了。在光线比较弱的时候,创作者还是需要用大光圈来满足基本曝光要求,或者当需要强调突出主体、虚化背景时就要加大光圈。相反,如果室外光线十分强烈,创作者就需要使用小光圈以防止过曝,或者说拍摄展现景深的纪实照片时也需要使用小光圈。

电影中的很多镜头使用的是 T-stops(其数值简称为"T 值")而不是 F-stops(其数值简称为"F 值")。这是因为不同镜头采用了不同的光学结构和材质设计,即便拥有一样的焦段、最大光圈孔径,实际拍摄的效果还是有差别的。毕竟光线在镜头内传输势必会因为材质结构造成光量的流失。因此创作者想评判镜头的透光性,就需要通过实拍测试,厘定一个参数,这个参数也叫作"曝光级数"。一般 T 值会比镜头的最大光圈值大,而两数值间的差,就代表光在传输过程中流失的量。因为 T 值是镜头的 F 值与根号下的传输比率的比值。T 值越接近 F 值,表示镜头的透光性越佳,拍出来的图像曝光效果也就越好。在电影摄像镜头上,电影人也多用 T 值作为镜头亮度的参考标准;特别是在变焦镜头还没有出现的年代,由于拍摄的距离不同,需要更换不同焦距的定焦镜头来变焦,但又不能影响拍出来的光线亮度,这时 T 值就是个不错的参考值。

3. 感光度

数字摄像机的感光度即 ISO 值,指的是摄像机传感器对光线的敏感程度。这个概念来源于胶片时代,那时的胶片都会标示出 ISO 值,这个数值是固定的。不同的数值代表在工艺制作中使用感光材料的比例不同的情况下,胶片对光线的敏感程度不一样。而现在的数字摄像机沿用了当时的方法。不同的是,现在的数字摄像机的 ISO 值是能够调节的。

在数字摄像机将模拟信号转化为数字信号的过程中,传感器上的感光点接收到光线后会转化为微小的电荷,而传感器需要将这些电荷进行放大,再转换成计算机可以识别的数字信号,ISO 值就是用来表示这些电荷被放大了多少倍。电信号越弱,画面越接近黑色;电信号越强,画面越接近白色。而调高 ISO 值就相当于增加电信号的放大倍数,从而使画面变亮。和快门、光圈一样,相邻的 ISO 值也代表提高一倍或降低一半的画面的亮度。

ISO 值的设定与数字摄像机产生的噪声密切相关。一般数字摄像机产生的噪声主要有 3 种:散粒噪声、暗电流噪声和读出噪声。散粒噪声主要是指光线在到达传感器表面时会出现随机性,因此会造成曝光的不均匀;特别是在曝光时间较短的情况下就显得愈发明显。在数字摄像机内部还存在暗电流噪声,也叫作"热噪声",主要是由于传感器通电工作时会产生热量,并且误将

这些热信号当作光线进行成像，画面质量也随之下降。读出噪声主要出现在传感器将电信号传送到外置放大器和数模转换器时，这是由于设计工艺的缺陷，无法保证输出信号的一致性。噪声信号多是以较低亮度显示，出现在图像的阴影区域的。因此，在调高 ISO 值，增强电信号强度的同时，可视化的噪点也会被放大。不同的数字摄像机在 ISO 值相同的情况下呈现出的噪点等级也是不一样的。一般质量稍差的数字摄像机，容易在光线条件差的情况下出现噪点。在实际拍摄中，当光线条件能满足正常曝光需求时，ISO 值尽量不要调得过高。

5.4.2　正确曝光

在第 3 章灯光篇中我们讨论过订光和测光。在同样的场景下，曝光不足，画面就会出现暗部细节丢失的情况，呈现出一片死黑。画面过曝，则会因亮部细节丢失而变得白茫茫一片。曝光适当则是指高光、中间调和暗部都能被很好地呈现出来，画面看上去整体过渡自然。

创作者想要实现正确曝光还需要一些其他参数，摄像机内部自带的测光仪器就可以提供很多曝光信息。它会判断当前选择的测光区域是否刚好呈现反光率为 18% 的中性灰，如果在这个范围附近，那么它就会认为当前场景的光线布置是合理的。我们可以将光线想象成具有不同亮度等级的灰色，0% 的反光率呈现黑色，100% 的反光率呈现白色，而 18% 的反光率呈现的灰色刚好是白色和黑色中间的灰色。由于人的视觉感知不是呈线形，而是呈对数型，一般说的 18% 的灰色也就是介于白色和黑色过渡区域正中心的中性灰。创作者将摄像机对准一张灰卡，并且使用自动模式进行拍照，摄像机会通过计算得出当前光圈、快门速度和感光度的最佳组合，使测光区域呈现出完美的中性灰。同时，创作者在摄像机自带的直方图上可以很清晰地看到，像素点都集中在直方图的中心区域；针对摄像机中性灰的特性，还可以做一些测试，当使用自动曝光模式对一张纯黑卡纸进行拍摄时，理论上摄像机拍出来的是黑色，但实际操作后发现，摄像机拍摄出来的还是偏中性灰色。这不是因为摄像机识别错误，拍摄画面出现偏差，而是因为摄像机呈现出的是一个最安全的曝光状态。

如果创作者把灰卡换成一个人，使用自动模式也将得到不错的曝光，因为摄像机测光仪器并不能区分灰卡和人的皮肤，它唯一能做的就是让人脸的亮度刚好呈现出中性灰的色调。

当然，摄像机自动测光拍摄的效果有时并不是创作者想要的效果。对摄像机自动曝光进行调整，最直观的就是使用曝光补偿。曝光补偿是用来调整摄像机自动测光结

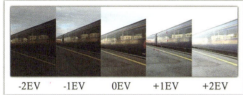

图 5.21　摄像机曝光补偿

果的一种手段。如果使用的是快门优先或光圈优先，摄像机默认按 18% 的灰色进行曝光，这时曝光补偿会显示为 0EV，也就是曝光值为 0。当曝光补偿增大到 +1EV 时，相当于增加了一倍的曝光量，因此画面也会变亮。反之，当曝光补偿减小到 –1EV 的时候，相当于减小了一半的曝光量，画面也会变暗（图 5.21）。如在拍摄雪景时，由于白色雪地的反光率特别高，摄像机将自动测光使画面保持中性灰的色调，通常测出的画面会偏暗，这时创作者就需要给摄像机增大曝光补偿以获得正确的曝光。

当创作者调整曝光补偿的时候，真正改变的其实还是光圈、快门和感光度这 3 个参数，如果使用的是快门优先，那么应选择 +1EV，摄像机会自动选择更大的光圈或提高 ISO 值。当创作者使用的是光圈优先时，摄像机将自动放慢快门速度或提高 ISO 值。当创作者切换成 M 挡手动模式时，就没有办法调整曝光补偿了。与此同时，在调整光圈或快门速度时，曝光补偿也应随之改变，它充当了检测指示器，可以反映出目前手动设置的参数在曝光区域所得到的亮度与中性灰的差别；如果显示 –2EV，那么这时整个画面的曝光可能不足；如果显示 +2EV，那么整个画面可能过曝了，此时创作者就要修改光圈大小、快门速度和 ISO 值。一般情况下，创作者把曝光补偿限制在 –1EV 至 +1EV 就可以得到正确的曝光，拍摄出来的画面细节也会丰富自然。而手动曝光时，曝光补偿是一个判断当前画面过曝或欠曝的一个很好的参考因素。

除此之外，还有一些其他的参考指示器可以帮助创作者检测摄像机曝光是否正确，如摄像机直方图。常见的 JPEG 格式的图像共有 256 种亮度区间，假如每个亮度区间被依次标着 0 ～ 255 共 256 个不同的数值，0 代表纯黑色，255 就代表纯白色，纵坐标就表示这个亮度区间上像素的数量。当直方图整体靠左，表明大量像素亮度偏低，因此图像整体偏暗；而直方图整体靠右，表明大量像素亮度偏高，此时图像整体偏亮。

从以下几张图像，我们可以更直观地理解摄像机直方图，在横坐标上，左边表示画面中的暗部区域，中间表示中间调区域，右边表示高光区域；而纵坐标表示像素在这些区域的分布情况。由于分布情况的不同，画面呈现出的曝光情况也不同。

如图 5.22 所示，从暗部区域到中间调区域，再到高光区域都十分饱满，画面曝光十分均匀。

如图 5.23 所示，暗部区域和高光区域的像素较多，都高于中间调区域，因此画面对比强烈，反差明显。

如图 5.24 所示，暗部区域和高光区域的像素较少，像素主要集中在中间调区域，因此画面对比度低。

如图 5.25 所示，像素主要集中在暗部区域，因此画面整体偏暗。

如图 5.26 所示，像素主要集中在亮部区域，因此画面整体偏亮。

当然，这只是比较极端的几种情况，一般拍摄的时候显示的摄像机直方图大多介于这些情况之间。除非创作者需要使用特定的艺术表现手法，如使用大光比创造画面中人物亮暗极大的反差，摄像机直方图最基本的原则还是要避免暗部区域超出左侧显示和亮部区域超出右侧显示。这样就可以保留画面中的更多细节，不至于让画面出现纯黑和纯白区域。

在数字摄像机中，动态范围指的是摄像机在一幅图中能够记录下来的最亮部分与最暗部分之间的区域。一般摄像机的动态范围在+12EV 至 +14EV。如图 5.27 所示，在拍照的时候，创作者有时会遇到这种情况，当把门口的树木设置为正常曝光时，会发现门欠曝，丢失了细节；当把门设置为正常曝光时，画面整体又过曝，白墙已经开始泛白；当把白墙设置为正常曝光时，画面整体欠曝，门和树木都丢失了部分细节。门代表整个画面的暗部区域，白墙代表高光区域，而树木代表中间调区域。由于动态范围不够，摄像机没有办法在一幅图里同时让这 3 个区域都正常曝光。为了扩大摄像机动态范围，一些摄像机中加入了高动态范围的功能，即分别以场景中暗部、中间调和高光区域为基点，拍摄多张曝光不同的图，最后分别提取曝光正常的暗部、中间调和高光区域的信息合成到一幅图上。

此种扩大摄像机动态范围的做法在后期拍摄视频中也十分适用。在晴天经常会出现这种情况，当演员站在窗户边时，创作者以演员面部为订光点将演员正常曝光，此时画面中的窗户就会过曝。这时创作者可以先将摄像机曝光参数调低，拍一个窗户正常曝光的空镜头，接着调高曝光参数使画面中的演员正常曝光；后期在处理素材的时候，只需要将画面中的窗户用遮罩框选出来，即可使画面中的演员与旁边的窗户都显现出正常的曝光效果。

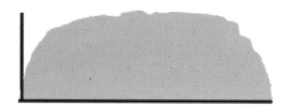

图 5.22　均匀曝光直方图

图 5.23　高对比度曝光直方图

图 5.24　低对比度曝光直方图

图 5.25　低曝光直方图

图 5.26　高曝光直方图

图 5.27　高动态范围图

5.4.3　对焦

创作者要想拍出清晰的画面，就需要熟练使用数字摄像机的对焦功能；除此之外，可以通过变换焦点来改变画面的清晰度，也可以将观众的注意力吸引到特定的事物上。数字摄像机的对焦模式通常分为两种，自动对焦和手动对焦。创作者使用自动对焦需要将数字摄像机的对焦模式调整成 AF，通过半按快门的方式实现。自动对焦包括红外线、超声波和电子系统自动追踪等方式。红外线系统会发射出一束红外线，照射到被摄主体表面后进行反射，数字摄像机通过计算光线入射和反射的角度来调整镜头中透镜的位置，实现自动对焦；超声波系统则会放出声音，通过计算声音到达被摄主体后返回的时间来估算被摄主体与摄像机的相对位置，从而调整镜头中透镜的位置，实现自动对焦；电子系统则会检测视频信号的强度与对比度，通过调整透镜位置使信号变得最强，实现自动对焦，如果信号变弱则表明画面不聚焦了。

数字摄像机在自动对焦模式下有 3 种类型，分别为 AF-S 单次自动对焦、AF-C 连续自动对焦和 AF-A 自动伺服对焦。当创作者拍摄静物时，可以选择 AF-S 单次自动对焦，将被摄主体放在取景框中，半按快门，数字摄像机会自动测算出被摄主体与摄像机之间的距离，从而完成自动对焦。不过，在这种模式下，若被摄主体移动，创作者即使继续半按快门也无法重新对焦，焦点会被锁定在之前判断的位置上，有一定的局限性。而创作者使用 AF-C 连续自动对焦时半按快门，数字摄像机会多次连续计算对焦距离直到按下快门为止，通过分析被摄主体运动并预测被摄主体之后的位置，从而实现对焦。这在拍摄运动物体时十分有效，可以避免单次对焦不准确导致的图像模糊的情况。AF-A 自动伺服对焦则将主动权交给数字摄像机，由数字摄像机判断当前拍摄环境下应使用单次对焦模式还是连续对焦模式。如果数字摄像机检测到被摄主体为静物，则会切换为单次自动对焦；如果数字摄像机检测到被摄主体为运动物体，则会切换为连续自动对焦。

此外，自动对焦还需要设置对焦区域。广域对焦是指数字摄像机自动判断选择画面内最显著的内容，往往优先以人像的肤色为对焦指示器，优先对焦画面中的人物。如果数字摄像机未能检测出人像的肤色，则会聚焦于离镜头较近且占据画面中最大部分的物体。区域对焦是指数字摄像机在取景框中划定一部分区域作为对焦识别范围，该范

围外不予对焦。比起广域对焦，区域对焦可以提高对焦精确度。单点自动对焦是指创作者需要在取景框中选择一个焦点进行对焦，通过上下轴方向键的移动完成对焦点的选择，数字摄像机通过测定特定对焦点的对比度来完成对焦过程，一般在拍摄静物时使用此种模式。3D 跟踪对焦的原理则是利用被摄主体与周围环境颜色的不同，实现自动对焦；适用于被摄主体与背景颜色反差较大，需要连续跟踪拍摄运动物体的情况，这时数字摄像机的自动对焦就会更加准确。但当被摄主体与背景颜色相近时，对焦系统的跟踪精度就会下降。

平时拍摄时，自动对焦功能可以节省很多时间，提高拍摄效率，特别适用于抓拍转瞬即逝的画面；若此时创作者使用手动对焦，对焦还未调整到位，拍摄的画面就已经消失了。但如果创作者完全依赖自动对焦，也会遇到很多麻烦，因为在有些情景下自动对焦并不能实现精确对焦，如红外线系统在被摄主体较小或是表面呈现出不同角度造成光线多次反射时，测量精度就不高，容易出现散焦的情况；而被摄主体前有遮挡物时，超声波系统也容易出现测量精度下降的情况，如拍摄玻璃水族箱里游动的鱼。电子系统则在场景光线不佳、环境对比度较低的情况下，无法准确对被摄主体实现自动对焦。在这些情景下，创作者为了拍摄出高质量的作品，就必须采用手动对焦的方式。

手动对焦需要创作者根据被摄主体与摄像机的距离，调节对焦环完成对焦；将对焦模式切换成 MF 模式，通过手动调节对焦环来改变画面中的焦点。当拍摄画面中景物繁多时，创作者使用自动对焦容易出现系统偏差，这在光线强度不足的时候尤为明显，此时就需要设置手动对焦模式来实现精确对焦。为了避免手动调节时出现错误，数字摄像机自身还有一些辅助功能来提高手动对焦的精确度。创作者可以开启数字摄像机的峰值水平功能，选择合适的比例和颜色，再调节对焦环就会发现画面中出现了带有颜色的颗粒，这些颗粒反映出了数字摄像机的合焦区域。如拍摄人像时，创作者就需要确保演员的眼睛中出现这些颗粒。创作者还可以运用数字摄像机液晶显示屏的放大功能，将区域框选至演员眼睛处进行放大，确保精确对焦，保证画面的清晰度。在拍摄需要转换焦点来强化叙事的时候就要手动对焦，若同一画面中有一前一后两位演员，创作者可以在其中一位演员说台词时将焦点聚焦于该演员，该演员说完后，再将焦点切换到另一位演员身上。比起分别拍摄两位演员，后期再将镜头拼接到一起，此种方式增强了影像表现的真实性。

5.4.4 白平衡

在第 3 章灯光篇中我们讲过色温的概念，即灯光随着温度的变化，呈现的颜色也不一样。如在使用 3200K 的钨丝灯照明的场景中，整个房间会呈现黄色。这时创作者如未对摄像机设置白平衡，摄像机记录下来的画面就会偏暖，呈黄色。在有些场景中，画面偏暖可以更好地表达人的内心活动，烘托主题。但在大多数情况下，创作者还是需要拍摄出阳光照射下的物体的正常颜色，以便在后期调色时有更大的创意空间；这时就需要对摄像机设置白平衡，让画面不至于偏色。

摄像机的白平衡设定分两种类型——自动白平衡和手动白平衡。自动白平衡是指摄像机自动检测当前环境的光线情况并自动调节色温，使拍摄的光源呈现出白光的效果。摄像机内部也会针对不同场景自带一些白

平衡预设，如日光模式，即以正午阳光为标准的拍摄模式，创作者不用对摄像机作出任何调整，色温为5600K左右，在拍摄夜景时也适用。如使用闪光灯时，拍出来的画面看起来太蓝，创作者就可以选择闪光灯模式；闪光灯比阳光色温稍微高一些，使用此种模式可以让画面呈现出偏暖的颜色。钨丝灯模式则是针对3200K的钨丝灯的照射下，画面颜色整体偏暖的情况而设置的，一般情况下创作者直接拍摄会导致整个画面偏黄，使用此种模式将让画面整体偏蓝，从而使画面颜色转变为正常。阴天模式适用于光线条件较差的阴天，此时画面会呈现出偏向高色温的色调，使用这种模式将给画面增加暖色调，从而使画面颜色趋于正常。

手动白平衡则需要使用一些辅助工具，如白卡。创作者可以将白卡放在被摄主体旁，并且让它占据取景框屏幕的70%；在摄像机的白平衡选项中选择自定义白平衡，接着拍摄一张图让摄像机当作模板，摄像机会自动识别在当前光照条件下照射在白卡上的色温并进行调节，从而设置出最自然的色调。有时为了营造出特殊的色调，创作者也可以将白卡换成色彩卡；根据摄像机白平衡工作模式，如果想让整个环境的色调变得暖一些，可以使用浅蓝色卡，使摄像机在进行白平衡的过程中将蓝色从画面中移除，因此画面整体色调会偏暖；如果需要拍摄的环境的色调偏冷，则可以使用一张偏暖色的卡，移除该暖色后，画面整体色调会偏冷。

图 5.28　T2.0 和 T2.2 镜头

5.4.5　镜头质量

拍摄视频的质量也和摄像机的镜头质量有着十分密切的关系。较直观的就是镜头速度，拥有更大光圈的镜头速度会更快。在同等曝光情况下，创作者使用更大光圈，就可以设定一个更快的快门速度；相反，使用较小的光圈，就只能用较慢的快门速度来实现相同的曝光。因此，T2.0 光圈的镜头较 T2.2 光圈的镜头更快（图 5.28）。

优质的镜头上还会有"STABILIZER"的开关（图 5.29），主要在手持拍摄的过程中为创作者提供一定的防抖功能。这一功能与安全快门速度相关，当快门速度较慢时，手持拍摄往往会产生抖动，从而造成画面的模糊。创作者开启该功能之后，可以将快门速度降慢3挡。

图 5.29　带有稳定功能的镜头

如一般安全快门速度是 1/60 秒，设定的手持拍摄快门速度慢于这个速度就可能会出现拍摄画面模糊的情况，但当创作者开启该功能之后，使用 1/30 秒，1/15 秒，1/8 秒的快门速度，可以在一定程度上改善画面模糊的情况，而此时的安全快门速度也由 1/60 秒变到 1/8 秒。针对光线条件不理想，而摄像机光圈已经开到最大的情况，降低快门速度有助于实现更好的曝光。然而，该功能的一大劣势就是耗电，所以当创作者使用三脚架或把摄像机放置在稳定地方进行拍摄时，应该关掉该功能来节约电量。

图 5.30　最近对焦距离标识

镜头对焦是没有最远距离的，所有镜头的对焦都是无限远的，一般会用符号"∞"来表示。但不同镜头却有不同的最近对焦距离（图 5.30），意味着被摄主体与摄像机需要保持特定距离，摄像机才可以拍摄到清晰的图像。我们可以用手来演示这个概念，当把手放在离眼睛很近的地方时，此时的物距小于焦距，我们无法看清自己的手，这时就必须把手远离眼睛到一定距离，才可以看清。摄像机镜头也是一样，每款镜头的最近对焦距离也不一样。当然，摄像机的最近对焦距离越近，能提供的拍摄选择也就越多。

图 5.31　镜头眩光

镜头眩光（图 5.31）是指在室外拍摄时，尤其是在强烈的阳光下拍摄时，图像边角经常会出现光斑。这是由于强烈的阳光从镜头边角进入镜头，在镜头内部产生反射，最后反射到传感器上形成的。镜头眩光会降低拍摄画面整体的对比度。因此，摄像机镜头内部一般会添加抗眩光材料，但即便如此大多数的镜头还是会受到眩光的影响。创作者可以通过将摄像机朝着光源方向，看画面边缘是否有明显的眩光来检测镜头。虽然眩光往往会降低画面的质量，但创作者利用好眩光也可以创造出一些独具风格的画面效果。

图 5.32　焦外成像

焦外成像（图 5.32）是指拍摄浅景深的照片时，被虚化的背景所呈现的图案。由于镜头光圈的扇叶设计，大部分被虚化的背景呈现的图案是圆形的，不过也有很多镜头光圈的设计使焦外成像的图案不一样。如漩涡形、鱼鳞形、甜圈形、菱形、三角形等，多样的焦外成像给作品带来别样的风格。

镜头本身的结构就非常复杂，镜组更是如此，不同的透镜有着不同的功能。拍摄时若改变画面的焦点，镜头中的对焦镜组就会开始移动对焦。而部分镜组开始移动可能会影响其他镜组的位置。这虽说只是微乎其微的改变，但也会造成轻微的变焦效果，此种变化被称为镜头的"呼吸效应"，即在改变焦点时，焦距也会发生改变，将焦点从前景移动到后景时，画面景别会发生变化。不同镜头的"呼吸效应"明显程度也不一样，在使用一只镜头变焦时，在不改变画面构图的前提下，镜头的"呼吸效应"的明显程度也是决定镜头质量的一个关键因素。

5.5 课堂任务布置

在拍摄前期已布置好灯光和收音设备的办公室面试场景中，创作者可以通过分析剧本发现，影像最终会在网络平台播出，考虑到故事时代背景及内容，不需要作升格处理。因此，在摄像机参数设置上将选择"1080p、25帧、16∶9"的视频录制格式进行拍摄。

首先，以面对面的两位演员间的视线为轴线，创作者可以将摄像机放在靠近主光光源的一侧，在演员脸旁放置一张灰卡来对曝光参数进行调节；由于拍摄视频的帧速率为每秒25帧，快门速度设置为1/50秒，ISO值可以设置为200或400；调整光圈的大小，在最佳光圈范围内使摄像机曝光补偿显示为0EV，从而得到正确的曝光。

其次，创作者可以将白卡放置在演员一旁，使用自定义白平衡对着白卡拍摄一张图作为摄像机白平衡设定的模板，使场景呈现出自然光的效果；由于是面试场景，为了呈现出主人公紧张的内心活动，也可以使用稍暖一些的色卡进行白平衡设置，从而使画面色调略微偏冷。

最后，创作者可以使用手动对焦模式，开启摄像机的峰值功能，调节对焦环，开启显示屏放大功能，直到演员的眼睛里出现闪烁的红点才算完成对焦；在场记板上填写该镜头的拍摄信息，如镜头号、拍摄次数号等，将场记板放在摄像机镜头前，根据指令按下录制按钮，开始正式的影像录制环节。

5.6 学生作品分析

1. 学生作品《电梯》

该同学在拍摄时宽高比的设置出现了问题，导致最终输出的画面的左右两边出现黑边。拍摄内容也未展示出保留左右黑边的目的，从而在视觉上影响观众的观影体验（图5.33）。

2. 学生作品《BOSE无线耳机》

该同学在拍摄外景时未充分考虑被摄主体的移动，也未将对焦模式切换至自动对焦，

导致被摄主体移动后出现虚焦的情况，观众无法看清拍摄内容，此类虚焦镜头应尽量避免出现在最终的成片中（图 5.34）。

3. 学生作品《我的吉他》

该同学的大部分拍摄背景呈现绿色，由于前期未能正确地设置白平衡，拍摄画面整体偏绿，尤其是人物手臂上的绿光会使人物的肤色整体偏绿，影响观众的视觉体验（图 5.35）。

4. 学生作品《人生如茶》

该同学在室外拍摄时未注意控制曝光，导致背景天空完全过曝，丢失了画面的高光细节；被拍摄的杯子，其玻璃材质反光率相对较高，因此，杯子边缘也丢失了相关细节；同时，过曝导致画面对比度较低，画面明暗层次不够丰富（图 5.36）。

图 5.33　学生作品《电梯》

图 5.34　学生作品《BOSE 无线耳机》

图 5.35　学生作品《我的吉他》

图 5.36　学生作品《人生如茶》

5. 学生作品《日记》

该同学拍摄时光线控制得当，画面曝光均匀，在室外场景中，未出现过曝或欠曝的情况；画面构图和拍摄角度选择较为合适，丰富了画面的内容，但还可考虑增加画面层次，通过画面背景布置加深视觉深度。

【学生作品《日记》】

本章小结

本章通过引入《山河故人》分析宽高比、景深和构图在影视创作中的作用；详细讲解了实际拍摄中视频参数的选择，以及曝光三要素、对焦、白平衡等的设置方法，引导读者拍摄出高质量的视频。

课后练习

按照前期计划，开始"一分钟"影像的实际拍摄，注意摄像机参数设置，避免出现过曝、欠曝、虚焦和偏色等问题。

推荐阅读资料

宋靖，2020.影视短片创作［M］.杭州：浙江摄影出版社．

第 6 章

"一分钟"影像剪辑篇

本章导读

影像的第一次创作是在剧本完成之时，第二次创作则是在拍摄完成之时。创作者若想丰富情节，准确传达主题思想，就需要提炼出每个镜头的精华，推敲镜头间的衔接，完成影像的第三次创作——剪辑。"一分钟"影像剪辑篇将会讲解电影剪辑的基本思路和手法，引导读者使用非线性编辑软件高效地进行视频素材的剪辑。

思维导图

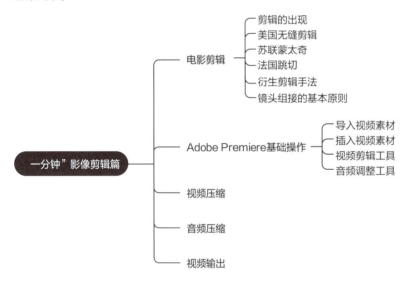

知识要点、难点

掌握剪辑的基本思路。

掌握 Adobe Premiere 的基本操作。

6.1 电影剪辑

【卢米埃尔兄弟拍摄的《水浇园丁》】

6.1.1 剪辑的出现

世界上第一部公映电影是卢米埃尔兄弟在 1895 年拍摄的《工厂大门》(图 6.1),这是一段 1 分钟左右的未经过剪辑的纪录片段,拍摄了工人们走出工厂的画面。后来,他们又拍摄了一段 44 秒的喜剧《水浇园丁》,影片没有任何的剪辑痕迹。在当时,包括卢米埃尔兄弟在内的很多电影人对电影的未来持悲观的态度,他们觉得等观众对电影熟悉之后,就不会再有人花钱去看这些在大街上随处可见的景象。

19 世纪 90 年代,电影人不再满足于将日常的生活记录下来,开始尝试在影片中加入叙事元素,即用影片来讲述故事。1898 年罗伯特·保罗制作了一部 1 分钟的喜剧,由于当时胶片保存技术不够成熟,目前仅能看到其中 38 秒的画面,这部影

片被认为是电影历史上第一次加入剪辑元素的影片。它使用的方法非常简单，就是将两个场景的画面拼接在一起，第一个场景是一对夫妻坐在一个艺术馆的外面，然后他们走进艺术馆内参观展览；第二个场景就在艺术馆内，只保留下来了两帧画面，即使是这样，这部电影仍开创了电影剪辑的先例。

埃德温·鲍特执导的《一个美国消防员的生活》在1903年上映。在这部影片中，他通过将多个场景剪辑在一起来讲述一个完整的故事，包含美国无缝剪辑的雏形。用今天的审美来看待这部影片，观众会发现与剧情无关的片段停留时间过长。如其中一个镜头记录消防员从二楼滑下消防杆，过了很久消防员才出现在一楼。从观影体验来看，现代观众肯定会觉得这个镜头太拖沓了。不过在当时，观众还是非常乐意接受这种剪辑方式的。

埃德温·鲍特在剪辑他执导的下部电影《火车大劫案》时，避免了上部电影中动作重复的现象，从而使影片节奏更加紧凑，叙事更加流畅。在这部11分钟的影片中，他切换了多个场景，通过打破时间与空间的限制，使用剪辑赋予电影一种崭新的艺术表现力。美国著名的剪辑师沃尔特·默奇评价这部电影时说："通过这部电影，人们看到了剪辑给电影带来的无限可能。"正如1903年人类第一架飞机诞生，他认为剪辑对电影就像飞机对人类同样重要。

图6.1 卢米埃尔兄弟拍摄的《工厂大门》

【卢米埃尔兄弟拍摄的《工厂大门》】 【《一个美国消防员的生活》】

6.1.2 美国无缝剪辑

埃德温·鲍特可以被看作真正意义上使用剪辑的第一人，在他之后，无数电影人开始使用剪辑来强化叙事，渲染情绪。最出名的就是美国电影导演大卫·格里菲斯，他在当时创立的很多标准，直到今天仍被广大电影从业人员使用。他最广为人知的电影当属1915年上映的《一个国家的诞生》。在这部电影中，大卫·格里菲斯为现代电影中最广泛使用的无缝剪辑制定了标准，在以场景切换来衔接人物动作的基础上，他把这一手法细化到每个场景之中，对同一场景中的人物进行多角度、多景别拍摄；如先拍摄一个完整动作的全景镜头，接着拍摄一个动作的特写镜头，最后将这两个镜头衔接在一起，从而形成连贯性镜头，即无缝剪辑。如图6.2所示的镜头中，大卫·格里菲斯先用全景拍摄这位妇女走到门边的画面，然后切换到妇女的中近景，最后再切回全景，强调了妇女的动作，以渲染出她的心理活动。

大卫·格里菲斯可以说是第一个将全景镜头与特写镜头剪辑在一起，从

图6.2 大卫·格里菲斯执导的《一个国家的诞生》无缝剪辑镜头

而创造出极具戏剧性的场景的导演。虽然这种手法现在十分常见，但在当时，确实属于一种全新的手法。由于早期的电影与戏剧联系密切，很多电影人最初的目的就是打破戏剧同一时间、同一地点、只能演出一次的限制，因而将戏剧录制下来拿到世界各地播放。同时，由于观众习惯了戏剧的观看方式，早期的电影拍摄景别基本都是全景，将演员从头至脚完整地拍摄于画框之中。如同戏剧中的每一幕一样，当时的电影也是等演员在这个场景中把所有动作表演完之后，再切换到下一个场景，这里剪辑的作用就好似戏剧中的幕帘，只是为了切换到下一个剧情点。但大卫·格里菲斯却认为，剪辑对电影来说有着更强大的功能，可以在完整叙述故事的同时，强化影片中的细节元素，进一步渲染情绪。

同时，他也发现使用平行剪辑的手法将两个场景中的镜头进行来回切换，不仅能够有效地推动叙事，还可以强化两个场景之间的关系，即剪辑的节奏可以影响影片情绪表现的张力。如经典的"一分钟营救"镜头（图6.3），运用平行剪辑的手法在场景中来回切换，一边是平民的防线即将被敌人突破，一边是援军正在火速赶来营救，借此控制影片节奏，营造出紧张的氛围。这段情节，如果按之前戏剧的拍摄手法，会把人物在室内被困的场景拍摄完，就接着拍摄一整段室外的场景。这从叙事情节上是讲得通的，观众也能够理解影片在讲述怎样的一个故事，但是真正传达给观众的情绪就不如使用平行剪辑的手法所展现得那么强烈。

100多年前的大卫·格里菲斯使用无缝剪辑的手段来隐藏剪辑的痕迹，完整流畅地讲述故事，使观众沉浸在电影故事当中。他的这些手法，直到现在，仍被无数电影人模仿和使用，成为经典的范式。

6.1.3 苏联蒙太奇

美国电影在大卫·格里菲斯的影响下建立了无缝剪辑的标准，而当时的苏联电影，则建立了一套蒙太奇理论指导影片剪辑。蒙太奇理论认为电影产生的含义来源于镜头之间的衔接，而不是镜头里拍摄的内容。换句话说，影片的单个镜头是没有意义的，创作者只有通过剪辑将不同镜头组接在一起，才会赋予电影意义，如此剪辑将使影片产生超越单个镜头的特殊价值。

我们可以用库里肖夫实验来解释蒙太奇的含义。库里肖夫当时拍摄了一个男演员没有任何表情的镜头；接着，他分别将3个不同的镜头和这个镜头

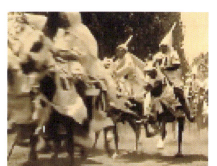

图6.3 《一个国家的诞生》"一分钟营救"镜头

组接在一起，第一个镜头是一碗汤，第二个镜头是棺材中的小女孩，第三个镜头是一位妇女。当他分别把这3个片段呈现给观众时，问他们认为男演员表现的是什么情绪的时候，观众分别说出了饥饿、悲伤、欲望（图6.4）。

观众惊叹于男演员的演技，即使库里肖夫用的只是同一个镜头。通过这个实验，库里肖夫证明了镜头的剪辑组合可以产生本不属于镜头内容的情绪和意义。同样的一个镜头，因为和它组接的镜头不一样，就会产生不同的含义。剪辑不仅仅是用来讲述故事的工具，更是发掘影片核心价值的一个重要元素。法国著名电影理论家安德烈·巴赞在《电影是什么？》中指出，蒙太奇理论恰好证明了影片的含义并不取决于每个镜头拍了什么内容，而取决于它们的组接方式。

虽然很多人可能一眼就看出这个男演员面无表情的镜头是同一个镜头，从未察觉他表现出了什么特别的情绪；那是因为大家现在接触了太多的媒体资源，已经有一定的鉴赏能力。然而100多年前的观众还是会被电影带来的神奇艺术效果震撼。

在蒙太奇理论这条道路上走得最远的是库里肖夫的学生谢尔盖·爱森斯坦。在他活跃的年代，虽然许多人没能接受到足够的教育，看不懂文字，但是基本上人人都能看懂电影。电影在当时被认为是传播文化、进行宣传的最有效和最有力的工具之一。在那个年代，美国电影主要通过讲述激动人心的故事来带给观众娱乐体验，苏联则将放映机拉到各个村庄，播放鼓舞人心的影片，以达到政治宣传的目的。

谢尔盖·爱森斯坦的影片也不可避免地被打上了政治宣传的烙印。图6.5和图6.6两个镜头分别来自1925年上映的《罢工》和1927年上映的《十月》。第一个镜头中，谢尔盖·爱森斯坦将沙俄官兵枪击无辜罢工工人与屠宰场解剖公牛的镜头剪辑在一起，形成强烈的视觉冲击，引申出在腐朽的沙皇专制政权之下，贵族对待普通大众就跟屠夫对待动物没什么区别。第二个镜头中，沙皇女兵

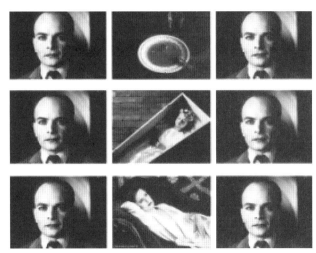

图6.4 库里肖夫实验

【库里肖夫实验】

图6.5 《罢工》蒙太奇镜头

图6.6 《十月》蒙太奇镜头

最后看向路灯,路灯熄灭,预示着沙皇统治的结束。如果观众对这些镜头逐个分析,并不能感觉到什么特殊含义,仅仅就是女兵的脸部特写或是路灯熄灭了;但这两个镜头被组接在一起,就会使观众感觉到沙皇专制政权正在覆灭,而新的政权即将诞生,从而将拍摄画面之外的含义引申出来。

大卫·格里菲斯等电影人创造出了无缝剪辑,也被称作"看不见的剪辑",目的就是消除剪辑的痕迹,将画面内容一致或存在逻辑关系的镜头组接,使镜头间的排列如行云流水般连贯一致。而谢尔盖·爱森斯坦使用的蒙太奇理论则是将本不关联的镜头并置在一起,从而创造出新的意义。无数的电影人都是借鉴这两种剪辑思路,驾驭叙事,传递情感,深化主题。

6.1.4　法国跳切

在 20 世纪五六十年代,面对好莱坞娱乐电影和国外优质电影的冲击,法国开启了新浪潮电影运动,代表导演有让-吕克·戈达尔和弗朗索瓦·特吕弗。他们拒绝使用好莱坞传统叙事剪辑风格,转而使用跳切的手法来打破影片叙事的连贯性,省略不必要的情节,通过画面内在逻辑联系构建叙事。比如,当时的好莱坞电影如果要讲述一个角色去找另一个角色,那么会先拍摄演员从车上下来,走进一栋楼;接着演员打开门,然后关门;最后找到他要找的人。整段情节遵循无缝剪辑的原则。而新浪潮导演的拍摄手法则是,在这个人进入大楼之后,马上切换到他要找的人的脸部特写。

图 6.7　《精疲力尽》跳切镜头

在让-吕克·戈达尔导演的《精疲力尽》中,导演在展示女主角的脸部特写时,有意将一个完整的长镜头打碎,造成视觉上的跳跃感。在另一个片段中,男主角开枪击倒警察,整个过程从男主角拿枪开始,一共有 4 个镜头特写——男主角拿枪,男主角的脸,开枪,警察倒地(图 6.7)。整个过程十分紧凑,甚至有些省略。如果同样的场景出现在当年的好莱坞电影中,其导演一定会用大量的篇幅来描述这种激烈的枪战。而让-吕克·戈达尔采用跳切的手法,一方面省掉了不重要的场景,从而加快了影片的节奏;另一方面,不像无缝剪辑以外部视觉的动作连贯为依据,他以情节内容的内在逻辑为依据进行故事架构,吸引观众的注意力,观众需要自己将完整的情节构建起来。

除了省略叙事,跳切也是表现人物戏剧化情绪的一种非常有效的手段。如在《花样年华》中,苏丽珍去酒店找周慕云,在上楼之前有一段非常快速的跳切(图 6.8)——上楼梯,上楼梯,下楼梯,又上楼梯,展现出了苏丽珍心里的矛盾与迷失。

图 6.8　《花样年华》跳切镜头

以上就是电影行业三大主流剪辑手法：美国无缝剪辑、苏联蒙太奇及法国跳切。目前观众所观看的绝大部分电影，都会采用这3种手法，或者是基于这3种手法进行一些创新。如下面的例子，就是衍生的剪辑手法。

6.1.5 衍生剪辑手法

1. 匹配剪辑

匹配剪辑连接的两个镜头，一般会在被摄人物的动作上保持一致或在构图上保持一致。此手法通常用于场景切换，表现时光的飞逝。比较著名的就是《2001：太空漫游》用黑猩猩将骨头扔向天空的画面匹配宇宙飞船的画面。《阳光灿烂的日子》也通过扔书包的情节完成男主角从童年到少年的时间上的过渡（图6.9）。

图6.9 《阳光灿烂的日子》匹配剪辑镜头

2. 叠化

叠化是指将一个镜头叠加到另一个镜头之上，可以加深相邻镜头间的层次关系，多用来表现时间的流逝，以及一些回忆场景。如《肖申克的救赎》就运用叠化进行转场（图6.10），将男主角在广播室中违规享受播放的音乐的画面与其他囚犯在广场上聆听音乐的画面剪辑一起，强化了男主角与囚犯之间的人物关系，暗示只有他能给大家带来真正的自由。

图6.10 《肖申克的救赎》叠化镜头

3. 跳跃剪辑

跳跃剪辑是一种很突然的转场方式，一般是指从一个极具动势的镜头转换到一个相对静止的镜头，从而调整影片的节奏。如在《低俗小说》中便有这样的运用（图6.11），拳击手在上场前做梦梦到父亲留下来的怀表，于是猛地惊醒坐起身来。影片从这里开始加快节奏，而怀表也成为影片中推动故事情节发展的重要道具。

4. 遮挡剪辑

遮挡剪辑往往利用一些阴影或遮挡物来隐藏剪辑点，营造同一镜头的假象。比如，在《时尚女魔头》中，导演就多次利用汽车及柱子等作遮挡物（图6.12）；也有一些电影会利用摄像机的快速运动，将剪辑点隐藏在快速运动的模糊片段中。

图6.11 《低俗小说》跳跃剪辑镜头

图6.12 《时尚女魔头》遮挡剪辑镜头

6.1.6 镜头组接的基本原则

虽然剪辑手法多种多样，组合方式也可以天差地别，但是为了观众的观影体验，镜头组接必须具备表意和叙事的功能。因此，创作者需要遵照因果逻辑原则、时空一致原则、光影色彩统一原则、声画匹配原则和180°轴线原则进行创作。

1. 因果逻辑原则

因果逻辑原则是影片构建叙事最基本的原则。影视故事通常会围绕矛盾冲突进行展开，当观众看到画面中出现的事件，必然会好奇此事件的起因和影响，从而对后续画面抱有期待。如《一个美国消防员的生活》的主要场景便是妇女家中着火和消防员赶赴现场；通过事件内在的逻辑联系将镜头组合起来，符合观众日常体验，使影片镜头衔接自然。

2. 时空一致原则

创作者在组接镜头时，除了要注意内在因果关系，还应遵循时空一致原则，即按照事件的时间发展顺序进行。这样才能让观众视觉感受自然流畅，不会有跳跃感和间断感。比如，两个人去餐厅吃饭，会有这样一组镜头——两人落座，找服务员点单，服务员上菜，两人吃饭，结账。这是生活中常见的事件发生的顺序，创作者随意打乱可能会影响观众对影片内容的理解。时空一致指的是前后组接的镜头在道具、布景、人物的妆容上应保持一致，因为这能够让观众确信当前发生的事件是处于固定的场景之下，增强了观众的沉浸感，否则容易穿帮而使观众感觉出戏。

3. 光影色彩统一原则

镜头的组接也应遵循亮度和色彩一致的原则，即光影色彩统一原则。若前后两个镜头亮度差异过大，观众在观影时会出现明显的眼睛疲劳的症状。同时，若前后两个镜头色彩差距过大，画面也会出现较大的跳动，破坏了影像发生场景的真实性，使观众感觉镜头组接不够自然。在前期拍摄时，本书也强调了订光、测光和设置白平衡的重要性，目的是在后期剪辑时不会出现光影色彩的跳动，破坏画面的完整性。

4. 声画匹配原则

影视作品是声音和画面的有机结合，因此，创作者在组接

镜头时要遵循声画匹配原则。同一个声源在不同景别中的音量应该是有差异的。在远景画面中，观众会觉得与被摄主体有一定的距离，因而声音应适当被调小。但当画面切换为声源特写时，创作者应该提高其音量，增强观众的临场感。相邻镜头人物的语气和情绪应该保持一致，使画面过渡更加流畅自然。

5. 180°轴线原则

在根据前期剧本设定摄像机相应参数之后，正式拍摄需要遵守180°轴线原则，不能出现越轴的情况。为了保证画面位置与人物运动相匹配，创作者会建构出一个现实中的演员表演的空间，在拍摄时会根据其视线方向、运动方向和相互关系形成一条假定的直线。只有通过维持这条轴线且不逾越，摄像机才能保证画面方位的稳定，不至于让观众感觉到电影空间的错乱，打破电影世界带给观众的沉浸感。如在拍摄一场对话戏时，两名演员的视线就刚好建立起一条假象轴线，摄像机只能在这条轴线的左侧180°或右侧180°进行拍摄。如果其中一个镜头在左侧180°拍摄，下一个镜头摄像机移动到演员右侧进行拍摄，那么在后期编辑时，画面就会出现明显的问题，即产生了越轴现象。

当遇到越轴的情况时，创作者可以采取一些措施进行弥补，如在两个越轴镜头之间添加一个特写镜头或中性镜头，从而有效地消除越轴的影响；也可以在两个越轴镜头之间插入一个人物视线改变的镜头，将轴线进行变换，使下一个镜头的组接变得自然。

当然，轴线适用的大部分情况，并非不可逾越。如《喜剧之王》中的片段（图6.13），在尹天仇表白前，就使用了两个相互越轴的镜头来表现人物内心的纠结。需要注意的是，影片只有在表现人物特定的心理活动时，使用打破轴线的方式才可以获得不错的效果；但如果全片都是越轴镜头，势必会让观众对影片空间产生混乱感。

图6.13 《喜剧之王》越轴镜头

【导入视频素材演示】

6.2 Adobe Premiere 基础操作

Adobe Premiere（以下简称"Pr"）是 Adobe 公司推出的一款非线性编辑软件，它在后期视频编辑中的运用十分广泛，可以实现视频与音频的编辑、修正和添加特效等。这款软件可以帮助创作者编辑前期拍摄完成的"一分钟"影像素材，并且将其输出成视频文件进行播放。

6.2.1 导入视频素材

创作者打开 Pr 后，需要新建一个项目（图 6.14），此项目就是此次"一分钟"影像项目后期编辑的工程文件；可以将其存储在计算机上的一个指定位置。一般情况下工程文件会和前期拍摄的素材放在一起，创作者点"确定"即可进入 Pr。

接着，创作者先将 Pr 设置为编辑模式，在此模式下其操作界面主要被分为 4 个区域（图 6.15）。左上角的区域是

图 6.14 "一分钟"影像项目新建项目

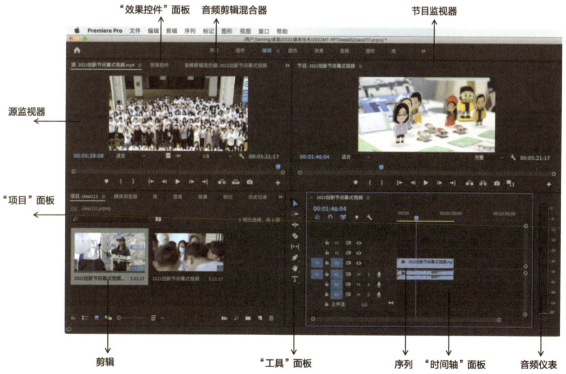

图 6.15 Pr 操作界面

第 6 章 "一分钟"影像剪辑篇 115

源监视器,当素材被导进来之后,源监视器会显示素材的基本信息,如分辨率、帧速率、时长等,也能够播放视频素材供创作者进行筛选。在"效果控件"面板,创作者可以调整素材特效参数,形成不同视觉效果,以及对素材的尺寸、位置和旋转等完成基本校正工作。

右边的两个区域是节目监视器和"时间轴"面板,创作者将选择好的片段拖至时间轴,其内容会在节目监视器呈现。而"时间轴"面板上素材的组合呈现出的就是最终视频,绝大部分的剪辑工作都是在此面板完成的。

左下角的区域是"项目"面板,前期拍摄的所有媒体文件都会被导入这个区域。导入之后,创作者可以在这个区域检查所有的原始素材,也可以在这个面板上添加相关音频和视频的过渡特效等;利用其中的历史记录功能,还可以查询所有已经完成的操作步骤。

通常将视频素材导入 Pr 后,创作者需要根据拍摄的内容提前对素材进行分组,将同一场景下的素材按照场记表的记录放置在同一个文件夹中;也需要对备用镜头及空镜头进行提前分组;这样再导入视频到 Pr 中就能更加清晰明了,做到井井有条。

创作者在"项目"面板区域单击右键,会出现"导入"的选项,可以选择导入整个文件夹或其中某个视频素材;选中某个文件夹点击"导入"(图 6.16),是将这个文件夹中的素材全部导入 Pr;而打开文件夹,选择其中一个素材点击"导入"(图 6.17),则是将单个素材导入 Pr。

图 6.16 导入整个文件夹　　　　　　　　　　　　　图 6.17 导入单个素材

当创作者把光标放在导入的视频上时，可以对视频进行预览；选中当前视频按空格键就可以实现播放；而使用"JKL"组合键可以实现高效预览素材，"J"键是倒退，"K"键是停止，"L"键是快进。创作者在快速浏览素材时，可以将素材区域放大，这样在选择合适的素材时，可以提高准确性；另外，还可以将预览模式调整为"自由视图"（图6.18），方便检阅素材的同时，还能预先将视频按剪辑顺序进行排列，检验剪辑思路的可行性。

除了窗口导入，创作者还可以使用媒体浏览器导入视频素材，比起直接导入，使用浏览器可以在导入前对视频进行预览，操作方式与计算机的搜索系统的操作方式类似；在计算机中寻找放置素材的文件夹，接着在文件夹中进行预览，挑选需要的片段进行导入，从而使整个过程变得更加直接和准确。

6.2.2　插入视频素材

将前期拍摄素材导入Pr后，创作者就可以将视频素材插至时间轴，为后期编辑做好准备；首先，创建一个序列，当把视频素材拖至时间轴的时候，系统会根据视频素材的数据信息默认一个完全匹配的序列；创作者还可以直接将视频拖至素材框下部的"新建"选项，从而创建出符合原素材信息的序列；然而有时候也会遇到这种情况，如前期素材是以16∶9的宽高比拍摄的，但最后需要以4∶3的宽高比的形式

【插入视频素材演示】

图6.18　素材箱"自由视图"

播出，此时就需要使用自定义模式建立序列，专门建一个4∶3的宽高比的序列；可以使用"Ctrl+N"键打开这个序列，在设置选项的时候对序列进行一些调整，将原来系统默认的16∶9的宽高比改成4∶3（图6.19）。

创作者把序列文件单独放置在一个文件夹中，可以对素材与序列文件更好地进行区分；点击"新建素材箱"创建一个新的文件夹，重新命名为"素材文件"。

接着，创作者需要将素材放置在设置好的时间轴上；通常不直接将素材拖至时间轴，因为在演员表演开始和结束时，都会有一些准备工作，拍摄素材时会将这部分内容记录下来，但在成片中不会出现；如果直接把素材拖至时间轴再进行删减就会比较烦琐，而使用源监视器预先对素材进行处理，可以有效地提高编辑素材的效率。创作者在源监视器浏览一遍素材，将演员动作开始的地方标记为入点，演员动作结束的地方标记为出点，使用快捷键"I"和"O"可以快速地完成这一步骤；单击鼠标左键，将素材拖至时间轴，这时就可以得到一条只包含演员完整表演的干净素材片段（图6.20）。在拖动片段下方还有两个选项，分别是"音频保留"和"视频保留"。如果只需要素材的音频而不要视频，创作者可以单击"音频保留"将素材拖至时间轴；如果只需要素材的视频而不要音频，创作者可以选择"视频保留"完成这一步骤。

素材文件较小时，手动拖拽的方式可以让整个过程变得清晰明了。但在素材量较大，需要精准替换素材的时候，快捷键可以提高剪辑的效率。在源监视器有"插入"和"覆盖"的选项。当创作者选定入点和出点之后，使用

图6.19 调整序列参数

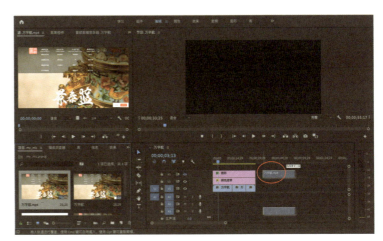

图6.20 拖拽素材片段

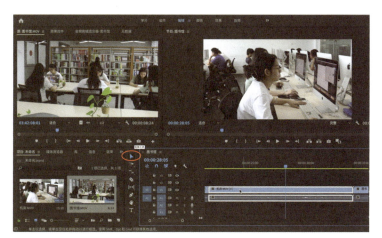

图 6.21 选择工具

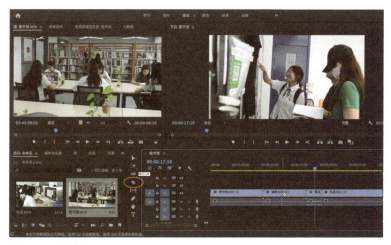

图 6.22 剃刀工具

【视频剪辑工具演示】

"插入"选项,就会在时间线当前位置将下方素材剪切开来并将该视频插入剪断的两个视频之间。而"覆盖"选项则是将选中视频直接覆盖在当前时间线下的视频上,与"插入"选项不同,原始视频的这部分内容将被删掉,只留下新选中的素材片段。

创作者在视频编辑窗口的左侧还可以选择将覆盖或插入的视频放置在哪条轨道上;如果只是覆盖视频而保留原始视频素材的音频,就可以在轨道窗口选择"V1",而不勾选"A1",点击"覆盖"就会在 V1 轨道上生成选定的素材片段;当调整成 V2 轨道的时候,将会在 V2 轨道上对原时间轴上的素材进行覆盖。

6.2.3 视频剪辑工具

1. 选择工具

时间轴的左侧("工具"面板)有一系列的视频剪辑工具,最上方的就是选择工具(图 6.21),快捷键是"V"。当创作者需要对视频排列顺序进行调整时,可以使用选择工具选中视频,通过拖拽调整位置;给视频添加特效时也需要用选择工具将相应的特效拖拽至视频。选择工具能将素材选中进行基本编辑,是 Pr 中常用的功能之一。

2. 剃刀工具

剃刀工具(图 6.22)的功能十分直观,创作者将剃刀工具放置在视频片段目标位置,单击鼠标左键,就可以将视频进行拆分。被切开的视频会在时间轴上形成不同的剪切点,创作者跳转到各个剪切点的方式也十分便捷,选中时间轴,按住键盘上的上下键可以进行自由跳转切换,按上键就可以跳转至前一个剪切点,

第 6 章 "一分钟"影像剪辑篇 119

按下键就可以切换至后一个剪切点。对剪切出来的多余镜头，创作者可以使用选择工具选中，按住"Delete"键删除；如果在视频中进行删除，删掉多余视频后会在时间轴上留出一段空白区域，播放这段素材将显示黑色；虽然没有内容，但会在时间轴上占用时段，使用选择工具选中这部分区域，再按住"Delete"键进行删除，就能将两段素材结合在一起。

3. 提升提取

与源监视器的"插入"和"覆盖"两个选项一样，节目监视器也有"提升"和"提取"两个选项（图6.23）。操作方法与之前的类似，创作者在视频素材上给多余部分标记入点和出点，点"提升"就可以直接将选中的区域删掉。"提取"则更加直接，在删去多余视频的同时，会自动将两段素材结合在一起。与插入和覆盖时需要确定轨道一样，创作者在使用"提升"和"提取"功能时，也需要进行选择，如选择V1轨道时，提取的部分就是在当前轨道下选择的入点和出点之间的视频；如只需删除视频，保留音频，可以将轨道上的"A1"取消，这时候音频轨道就处于未选中状态，再点击"提升"时，会保留原视频的音频而删除视频。与之相同的道理，当"A1"被勾选，"V1"被取消时，创作者在使用提升功能时就可以删除音频而保留视频。提升功能默认视频轨道和音频轨道是锁定在一起的，因为提升功能会自动删除时间轴上的空白纹，将提升后的视频并列在一起。创作者可以取消"同步锁定"，再点击"提升"时会发现视频轨道没有变化，但是音频轨道多余的部分被删掉了。由于声音与画面

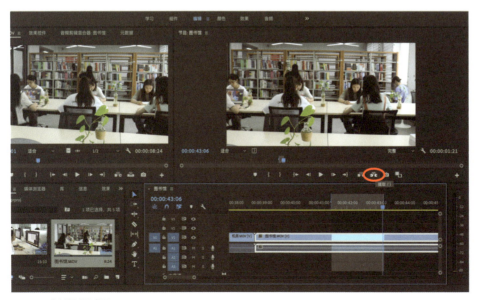

图6.23 素材提升和提取

发生错位，时间轴也会使用红色数字来表明这一错误信息，而这个红色数字显示的时间就是刚被删掉的片段时长。因此，创作者在使用这个功能的时候一定要注意音频轨道和视频轨道相匹配，避免出现声画不同步的情况。

4. 锁定按钮和眼睛按钮

轨道左侧还配有轨道锁定按钮（图6.24），它的使用方法也十分直观。当创作者点击该按钮时，整个轨道将会被锁定，无法进行移动；如在后期选好了一首歌曲，需要在上面铺上视频素材，此时使用轨道锁定功能就能将音频轨道锁住，从而有效避免因误操作导致的音频轨道移动，避免已经匹配的声画又出现不同步的情况。眼睛按钮则是显现画面的开关。如创作者关掉第二条视频轨道上的眼睛按钮，将只会显示第一条视频轨道上的内容；而关掉第一条视频轨道上的眼睛按钮，将只会显示第二条视频轨道上的内容。在时间轴上，所有的素材都存在层级关系，即上一层轨道的内容在显示的时候会覆盖下一层轨道的内容。因此，眼睛按钮的显示功能可以方便创作者对每层轨道的内容进行检查。

眼睛按钮下方还有M和S两个按钮。"M"指的是静音，当创作者在音频轨道前点击"M"的时候，该轨道上的音频就会被屏蔽掉，呈现出静音状态，而其他音频轨道的音频则不受影响，可以正常播放。"S"指的是独奏，如果创作者只想播放其中一条音频轨道的内容，使用独奏功能就可以实现；如果后期多条音频轨道叠加，使用独奏功能可以检查每一条音频轨道上的信息。

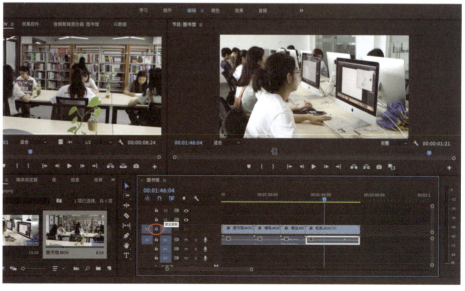

图6.24 锁定按钮

5. 选择轨道工具

创作者在处理一组视频素材时，如想要在视频中添加新的素材，用选择工具一个个移动视频素材十分烦琐，这时可以使用选择轨道工具（图6.25），在需要添加新视频的位置一次性将后方视频全部选中进行移动，极大地提高操作的效率；而点击某个视频就相当于以该视频为节点进行分割，把该视频后的所有视频一次性选中进行处理。

6. 波纹编辑工具

创作者在对单个视频的长度进行微调时，可以使用波纹编辑工具（图6.26）提高效率。一般情况下，创作者如果为一个视频片段添加内容，需要移动后方时间轴上的所有内容，给视频要添加的内容留出足够空间；然后再选中这个视频，在后方进行拖拽将内容加长。如此的操作就比较烦琐，而波纹编辑工具可以自动为添加后的内容留出相应的空间，后方视频也会根据该视频的变化进行调整，自动前进或后退，在时间轴上对齐，保证整个项目的完整。

7. 滚动编辑工具

滚动编辑工具（图6.27）与波纹编辑工具类似，唯一不同的是滚动编辑工具作用于两个视频。创作者在对相邻的两个视频的长度进行微调时，如前一个视频过长，后一个视频过短，常规方法是对两个视频进行单独的调节，删除前一个视频的部分内容，同时扩展后一个视频的内容。滚动编辑工具则可以在保证两个视频总时长不变的前提下，同时对两个视频的长短进行调整——向左移动，则缩短了前一个视频的长度而延长了后一个视频的长度；向右移动，则延长了前一个视频的长度而缩短了后一个视频的长度。

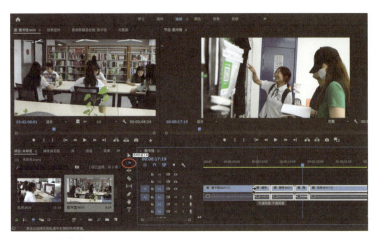

图6.25 选择轨道工具

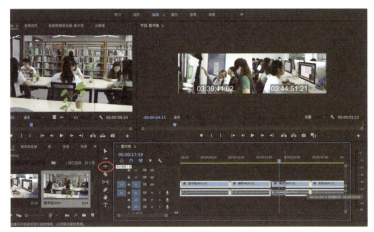

图6.26 波纹编辑工具

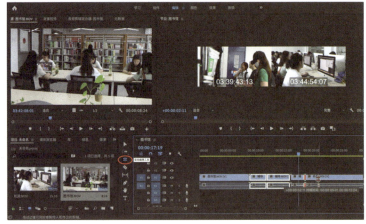

图6.27 滚动编辑工具

图 6.28　比例拉伸工具

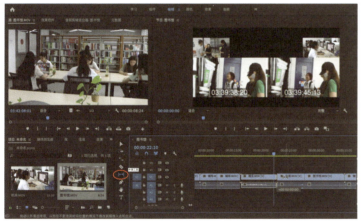

图 6.29　外滑工具

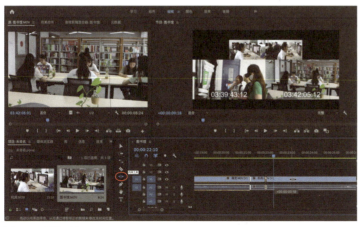

图 6.30　内滑工具

8. 比例拉伸工具

比例拉伸工具（图 6.28）在加快或放慢视频速度时使用。通常的视频采用每秒 25 帧进行录制，速率为 100% 时可以实现流畅的播放；当视频需要改变帧速率，采用每秒 100 帧进行录制的时候，创作者可以使用比例拉伸工具将速率调整为 25%，即将视频以放慢 4 倍的速率进行播放；此时播放的视频一样清晰，呈现出流畅的慢动作效果。比例拉伸工具在处理延迟摄像时经常被用到，创作者花费几个小时拍摄的素材，按正常速率播放，内容变化不会十分明显，如天空中云朵的位移；这时就需要使用比例拉伸工具将视频帧速率提高，播放速率调整为 1000%，即以 10 倍的速率进行播放，能够更加清晰地展现出画面中景物的动势。

9. 外滑工具

外滑工具（图 6.29）的作用是在视频内部对选择区域进行微调，也就是在保证视频总长度不变的情况下，对视频的入点和出点进行微调，类似于在源监视器对选择的视频进行入点和出点的选择。创作者可以选择外滑工具，点击需要调整的视频，然后进行左右拖拽，往左拖拽表示显示当前视频之后呈现的内容，往右拖拽则表示显示当前视频之前呈现的内容。而视频上方会显示出两幅很直观的图像，左边的图像是改变入点后视频起始点的图像，右边的图像则是改变出点后视频结束点的图像。

10. 内滑工具

内滑工具（图 6.30）用于调整连续的 3 个视频素材的中间素材的长度。当创作者面对连续的 3 个视频素材时，一般会使用滚动编辑工

具对前一个素材和后一个素材的长度分别进行改变,但此操作很难确定前一个素材缩减多少,后一个素材增添多少,因为缺少一个参考标准;如果使用内滑工具可以很好地解决这个问题,当对中间素材使用内滑工具并点住素材进行左右移动,素材上方会显示出4张图片。两张小图显示的是中间素材的信息,左边小图显示的是中间素材的入点图像,右边小图显示的是中间素材的出点图像。左边的大图是中间素材前一个素材的结束画面,而右边的大图则是后一个素材的开始画面。这可以帮助创作者选择最佳剪切点,同时兼顾前一个素材和后一个素材。在对一组视频进行精细化调整时,内滑工具十分有用,可以实现十分流畅的剪辑。

11. 钢笔工具

钢笔工具(图6.31)在处理音频和调整音频音量的大小时十分方便有用,创作者选择音频文件,可以发现音频波形图上有一条白线,白线显示的就是音频当前的音量;使用钢笔工具在白线上标上不同的点,就可以在选中点的区域内增大或减小音频的音量,往上方拖拽则增大了音量,往下方拖拽则减小了音量。创作者利用这个方法可以在音频过渡的时候增加一些效果,在前一个音频结束处设置一条向下的折线,让音量由大变小;在后一个音频开始处设置一条向上的折线,让音量由小变大,从而在音量上形成良好的过渡,获得渐隐渐显的效果。钢笔工具的另一个重要功能就是抠像,如创作者想将人物从背景中提取出来,就需要使用钢笔工具沿着人物轮廓进行标记。

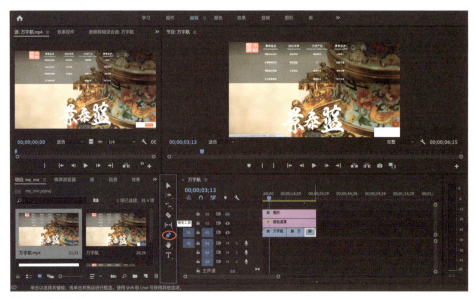

图6.31 钢笔工具

12. 手形工具

手形工具则需要配合显示屏的放大功能使用。创作者在需要精确抠像的位置使用 100% 的显示屏比例可能无法看清图像中的细节，这时就需要对比例进行放大；如调成 400%，在需要移动画面时，就可以用手形工具进行移动，从而使抠像更加精准。

6.2.4 音频调整工具

1. 音频剪辑混合器

当把 Pr 从编辑模式切换到音频模式时，音频剪辑混合器（图 6.32）就会代替源监视器出现，它可以对时间轴上的音频进行差异性调整。此时创作者需要进行主音频设置，先确定音频格式，音频格式分为单声道、立体声、5.1 声道和多声道。单声道是指音频只有左声道或右声道，减小视频尺寸，常用于网络视频。立体声是指音频包含左声道和右声道，增强了音频传递的空间感。在专业电影制作中，电影人还会选择 5.1 声道，此模式包含 6 个声道：中央声道、前置左声道、前置右声道、后置左环绕声道、后置右环绕声道、重低音声道。5.1 声道从多方位、多角度控制画面中声源的表现形式，使观众仿佛身临其境。多声道是指音频的声道有 1 ~ 32 个，常用于高级多声道广播电视。

图 6.32 音频剪辑混合器

2. 音量调整

创作者一般可以把收集到的音频类型分为对话、音乐、音效和背景音4种。根据音频类型调节其音量大小，让不同类型的声音有机整合便是一项重要工作。如果背景音或音乐太大，演员的台词可能就无法被听清，影响了观众的整体视听感受。因此，创作者有必要对音频的音量进行调节。

创作者可以选中需要调节的音频，上下拖拽"调音台"按钮改变音频的音量，音频仪表也能够实时反映调节后的音量的大小（图6.33）；需要注意，不能让音频处于红色，否则可能会出现爆音导致音频细节丢失。

除了使用音频剪辑混合器，创作者在效果控件中也可以对音频的音量进行调节（图6.34）；效果控件包含音量、声道音量、声像器。音量用来调节所选音频中所有声道的总音量，声道音量用来调节音频中各个声道的音量，声像器则用来保持所选音频立体声输出平衡。

3. 同步音频

当使用双系统录制时，创作者一般不会直接使用数字摄像机录制的原声，而只会将其作为参考，来匹配录音设备捕捉到的音频，再在软件中用录音设备录制的音频替换数字摄像机录制的原声。Pr提供了自动同步的功能，创作者只需要同时框选出需要完成替换的两段音频，单击鼠标右键选择"同步"，Pr就会自动匹配两段音频的起点；接着，只需将数字摄像机录制的原声所在的音频轨道删除，就可以得到声画同步的高质量音频（图6.35）。

【同步音频演示】

图6.33　通过"调音台"按钮调节音量

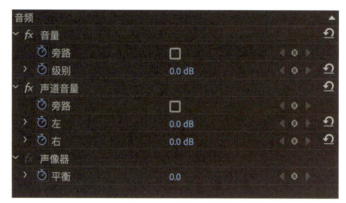

图6.34　通过效果控件调节音量

图6.35　同步音频

图 6.36 音频修复

4. 音频修复

创作者在现场录音很难保证所处环境的绝对安静,有时录制人声也会将背景噪声录制进去。在"修复"界面有一些处理背景噪声的工具,创作者移动圆形滑块,就能改变工具使用效果的强度(图 6.36)。

减少杂色:用来减小背景噪声的音量,如空调声、衣服的沙沙声、系统噪声。

降低隆隆声:用来减少低频声,如引擎噪声或风噪。

消除嗡嗡声:用来消除电子干扰形成的嗡嗡声;此工具下方有"50Hz"和"60Hz"两个选项,因为在欧洲、亚洲、非洲,交流电频率为 50 赫兹,而在北美洲和南美洲,交流电频率为 60 赫兹;如果把麦克风线缆放在电力电缆旁边,录音中就会出现因电子干扰而形成的嗡嗡声,该工具可以消除这种噪声。

消除齿音:消除刺耳的高频音,如录音中的咝咝声。

减少混响:在包含大量反射面的环境中录音时,有些声音可能会以回声的形式反射回麦克风,该工具可以减少这种回声。

上述工具的主要工作原理就是将某一特定频率的噪声的音量减小。因此,创作者在使用这些工具的同时,也会剔除人声中的某些频率,造成音频失真;在处理噪声时,要避免过度使用,根据噪声的类型选中一种或多种工具适当调整。

5. 创意调整

有时为了匹配画面内容,创作者需要为音频添加特效,从而增强观众观影的临场感和真实感。"创意"界面可以为音频添加多种环境的混响,这种设置在幽闭的环境中使用较多。创作者在"EQ"选项中可以为音频添加风格,模拟从电话等设备或其他场景中发出的声音(图 6.37)。

图 6.37 创意调整

6. 音频过渡

除了对单个音频进行调整，创作者有时还需要处理音频与音频间的衔接。类似于视频剪辑的叠化，音频过渡也有 3 种交叉淡化效果，使整体声音听起来流畅自然（图 6.38）。

恒定功率：可以在音频与音频间创建一种平滑的渐变效果；该效果先使前一个音频逐渐淡出，然后快速靠近剪切点，再使后一个音频音量快速变大，最后慢慢接近过渡效果末尾。

恒定增益：在音频与音频间使用恒定音频增益（音量）来过渡音频；因前后音频都作了淡化处理，使用该过渡效果会导致整体音频电平的轻微下降。

图 6.38　音频过渡

指数淡化：该效果使用对数曲线对音频进行淡入和淡出，常用于单侧过渡，如节目开场或结束时。

6.3　视频压缩

视频的格式实际上就是视频内容的编码方式。原始视频的数据量非常庞大，需要使用特定的编码方式来进行压缩并写入容器文件，以便于其后期的编辑和传输。视频的格式多种多样，有的格式适用于视频捕捉，有的格式适用于后期编辑，还有的格式适用于远距离网络传输。

虽然视频文件的种类很多，但每种格式有以下几个特点。信号，也可以说是视频和音频的数据，这些原始码流通常被称为"内容本质"。信号会被容器封装，标明后缀，如 mpg、avi、mov、mp4 等，容器中还会加入元数据来同步视频和音频，使用编解码器对视频和音频的原始码流进行压缩和读取。视频编码的主要任务是缩小视频的存储空间，即去除视频数据中的冗余信息。实现编码功能的软件被称为"编码器"，而实现解码功能的软件被称为"解码器"，二者被合称为"编解码器"。

目前使用最广泛的是 MPEG 制定的压缩格式。MPEG 直译过来就是动态图像专家组，是国际标准化组织与国际电工委员会于 1988 年成立的专门针对运动图像和语音压缩制定国际标准的组织。MPEG-1 标准于 1992 年正式出版，主要解决多媒体的存储问题，它的成功制定，使以 VCD 为代表的 MPEG-1 产品迅

速在世界范围内普及。当时 MPEG 压缩视频的分辨率较低,针对每秒 25 帧的视频最高只能达到 384×288。不过 MPEG-1 的声音通道压缩算法就十分有效,它针对不同的应用场景设计了 3 种不同编码,分别为 Layer 1、Layer 2 和 Layer 3。Layer 1 的压缩算法比较简单,因而它的目标比特率也最高,主要用于数字盒式录音磁带。Layer 2 是充分权衡压缩比率与音频质量而实现的一种相对平衡的压缩方式,算法复杂程度适中,广泛用于数字音频广播及 VCD。Layer 3 是人们最熟悉的压缩算法,使用这种算法压缩出的音频文件格式为 MP3,它的目标比特率较低,不过它使用的是最复杂且精细的算法,目的是实现在较低比特率条件下,音频压缩编码能够很好地保存音质,实现 10 倍左右的压缩,因此广泛用于互联网上的高质量音频的传输。

MPEG-2 是在 MPEG-1 的基础上进行的扩展,为的就是可以使经过这种算法压缩后的视频或音频能在更多的设备上播放,增强压缩后视频的兼容性,主要用于 DVD 压缩。后来由于 MPEG-2 优秀的表现能力,适用于高清电视视频的压缩,原先为高清电视设计的 MPEG-3 压缩格式,直接被放弃使用了。

比起经过 MPEG-1、MPEG-2 算法压缩后的视频在分辨率与质量上有着明显的提高,MPEG-3 根据压缩后视频的分辨率、帧速率、目标比特率设定了 4 个不同的级别。其中,第一级质量相对较差,和 MPEG-1 的压缩没有太大区别。第二级将分辨率提高为 720×576,并且使用每秒 30 帧进行编码,能够为普清电视信号提供源视频,而目标比特率相较于前一挡提高了四五倍。第三级将分辨率进一步提高,达到 1280×720,帧速率也提高至每秒 60 帧,从而满足高清电视信号的需要。第四级则将分辨率与目标比特率进一步提高,达到 1920×1080 的分辨率,满足超清电视信号的需求。

MPEG-4 则是在 MPEG-2 的基础上改进升级的版本,生成的文件格式为 MP4。它使用了更为复杂的算法,在保证画面质量的前提下实现更高的压缩比率,方便人们在网络中使用,如流媒体、视频电话、视频邮件等。

H.264 是国际标准化组织和国际电信联盟共同提出的继 MPEG-4 之后的新一代视频压缩格式。H.264 也被称为"AVC"(高级视频编码),在视频大小相同的情况下,H.264 压缩后的视频质量更高;在相同质量的前提下,H.264 压缩后的视频也更小。H.264 运用领域十分广泛,基本涵盖了主流的视频格式。

随着 4K 时代的到来,2013 年动态图像专家组为了实现 PC 端及移动端上 4K 视频的播放,制定了 H.265 的压缩算法,H.265 也被称为"HEVC"(高效视频编码),围绕现有的视频编码标准 H.264,对一些相关的技术加以改进。如在计算动态矢量时压缩算法会把影像拆分成由不同像素组成的小单元,其中 H.264 采用固定拆分的方法,也就是使用固定的 16×16 的宏模块;而 H.265 则会针对图像中细节的不同调整模块的大小,如果图像中某一区域细节较多,它就会将模块拆成更小的单元来记录信息;如果图像中某一区域细节较少,它就会采用较大的宏模块来记录信息。H.265 的目标是在保持视频质量的基础上,将视频再缩小一半,用相同的网络传输速率传输质量更高的视频文件。

不过 H.265 也有一些不足之处,H.265 压缩算法的计算量远远大于 H.264,意味着 H.265 的编

码方式将消耗更多的能量。H.265 最主要的问题是兼容性远没有 H.264 强，很多以 H.265 编码的视频无法在一些播放器上播放，这也是现在主流视频还是采用 H.264 压缩算法的原因。

不过随着人们对影像质量的要求不断提高，以及 5G 时代的来临，流媒体逐渐进入 4K 高帧数领域，对网络的带宽提出了新的要求。基于此，H.265 的编码格式也会变得越来越流行。

AVI 格式由微软公司在 1992 年推出，不过 AVI 采用的压缩算法没有统一标准，其他公司也推出了自己研发的 AVI 算法。AVI 最大的优势是图像质量好，能够支持跨平台使用；但缺点也比较明显，与前文介绍的其他压缩格式相比，AVI 文件体积过于庞大，不利于在网络上进行传输。

WMV 格式是微软公司将名下的 ASF 格式升级后，推出的一种流媒体格式。使用 WMV 格式压缩后的视频较小，主要用于网上播放和传输。

MOV 格式是苹果公司开发的一种视频格式，默认的播放器也是苹果的 QuickTime Player。该视频格式同时保持着高压缩比率和高视频清晰度，不仅可以存储单个媒体内容，如视频帧或音频采样数据，还可以保存该媒体作品的完整结构。

6.4 音频压缩

相对于声音的模拟信号，音频编码最多只能做到无限接近，能够达到最高保真水平的就是 PCM 编码，也叫作"脉冲编码调制"，因此 PCM 编码被认为是无损编码。PCM 编码最大的优点是压缩的音频音质好，最大的缺点是压缩的音频文件大。

WAV 是微软公司和 IBM 公司联合开发的一种音频文件格式，用于保存 Windows 平台的音频信息资源，可以支持多种音频位数、采样频率和声道。标准格式的 WAV 文件和 CD（光盘）一样，也是 44100 赫兹的采样频率，因此，WAV 格式的音频文件质量和 CD 相差无几。PCM 编码的 WAV 文件音质最好，Windows 平台下，所有音频软件都能支持该格式。在开发多媒体软件时，人们往往采用 WAV 格式的音频文件，用作事件音效和背景音乐。不过 WAV 在实现高质量音频的同时，文件也相对较大，不适合在网络上进行传输。

MP3 使用的是有损压缩的模式，具有 10∶1～12∶1 的高压缩率，意味着在接近 CD 质量时可以将文件缩小 1/12；核心算法利用的是人耳感知的限制，牺牲了音频文件中 12000～16000 赫兹的高频部分来压缩文件，但基本保证了低频部分不失真。相同长度的音频文件，使用 MP3 格式来存储的大小一般只有 WAV 格式的 1/10。由于文件小，音质好，MP3 文件十分适合在网络上进行传输。

人可以听到的声音的频率范围是 20～20000 赫兹，尤其对 1000～3000 赫兹的声音最敏感。随着人的年纪的增大，耳朵中的感知细胞会因为接触太多噪声而被损伤，因此，人会逐渐丧失对高频声音的感知能力，成年人对超过 16000 赫兹的声音就很难感知了。这些现象可以被看作人耳生理上的限制。

人的大脑同样在感知和分析声音上起着至关重要的作用，属于心理声学的范畴。当两个强度相等而其中一个经过延迟的声音传达到人的耳朵里，如果延迟时间在 30 毫秒以内，人就无法感知到延迟声源的存在；当延迟时间超过 30 毫秒而未达到 50 毫秒时，人可以识别出已延迟的声源，但仍感到声音来自未经延迟的声源；只有当延迟时间超过 50 毫秒以后，人才会听到延迟声是一个清晰的回声。此现象被称为"哈斯效应"，有时也被称为"优先效应"。在剧场扩声设计中，为了提高声场的均匀度和利用扬声器的方向性来提高系统的传声增益，人们通常将主扬声器设置在舞台台口上方，此时前排观众就会感觉到声音是从舞台台口上方传来的，造成了声像的不统一；为了解决这个问题，人们有时会在舞台两侧较低的位置，甚至在乐池栏板上布置一些辅助扬声器，由于这些扬声器距离前排观众很近，其声音比舞台台口上方的主扬声器的声音先到达前排观众。这时前排观众就会因为"哈斯效应"，认为舞台台口上方的主扬声器的声音也是来自辅助扬声器。

MP3 格式的压缩就是利用人在生理层面及心理声学的限制，具体到心理声学上就是声音频率遮罩效应。如有两个频率相近的音频片段，它们具有不同的音量，单独播放，人肯定可以区分两个音量不同的音频；但如果同时播放，音量大的音频片段会遮盖住音量小的音频片段，即在同一时间人只能识别一个音频片段，这种现象被称为"频域遮罩"。

一段音量特别大的音频片段也会在其周围产生一个遮罩，这个遮罩不仅会遮盖时间轴上后方音量较小的声音，同时也会遮盖前方音量较小的声音。这些被遮盖的声音是无法被人识别的，但是它们又确确实实会占据音频空间，MP3 就会使用更少的比特率或直接去除这部分在频率上被遮盖的音频信息。

与图像和视频压缩时，需要用 8×8 或 16×16 的模块来拆分一样，压缩算法对音频进行压缩时，通常也会对其进行拆分。在视频中，一帧表示的是一幅图。音频压缩时会把每 1152 个采样当作一帧，接着会根据人听力的频率把 0 ~ 22050 赫兹的声音频谱进行拆分，形成 32 条不同的频带。如 0 ~ 679 赫兹为第 1 频带，680 ~ 1358 赫兹为第 2 频带……21370 ~ 22050Hz 为第 32 频带。MP3 会在 32 条频带的基础上进行更加细致的拆分，每条频带会再被精确拆分成 18 条，共计 576 条不同的频带。类似于图像压缩过程，音频压缩会对照着频带表将原始音频拆分，分析原始音频属于 576 条频带中的哪些频率，判断其中是否存在"频域遮罩"或"时域遮罩"。一般遮罩更容易出现在人耳最敏感的频率范围内，MP3 会对频率在这个范围的音频使用更高的比特率进行记录，而对其他的频率使用较低的比特率进行记录。

编译比特率分为两种，即恒定比特率和动态比特率。恒定比特率是指当音频输出编码被确定为某个数值后，整个音频就会以恒定的比特率进行编码；越高的恒定比特率往往意味着音频质量越高，同时文件也就越大。而动态比特率则是指在对音频文件进行编码时，根据音频的复杂程度使用不同的比特率进行编码。如一首歌前奏是比较安静的，音频轨道也比较单一，没有太多复杂的音效，这时候动态比特率就会使用较少的数据来对这段音频进行编码；而歌曲的高潮部分通常比较复杂，不同频率的声音也较多，这时动态比特率就会使用更多的数据对这段音频进行编码。

比起恒定比特率，动态比特率可以在保证音频质量的同时，缩小音频文件。

相比较而言，恒定比特率十分稳定，能够保证稳定的音频质量，并且由于不需要特别变化，编码也十分迅速。一些老的音频播放设备，主要支持以恒定比特率编码的音频，这意味着恒定比特率编码的兼容性更强；而动态比特率则可以在保证音频质量的前提下压缩音频文件，在文件存储和网络传输上更有优势。

6.5 视频输出

视频编辑完成后，最后一个步骤就是输出。创作者可以选中视频时间轴，全选所有素材，在"菜单栏"选择"导出"；视频格式通常可以选择 H.264 或 AVI。针对不同的播放平台，各个格式下还存在不同预设，包括不同的分辨率、帧速率和比特率（图 6.39）。

而摘要中能够显示输出视频和原视频的分辨率、像素宽高比、帧速率、比特率、声音采样方式和采样率。默认情况下，输出视频的参数会和原视频参数保持一致。如需调整，创作者可以在"视频"选项中对默认参数进行重新设定，以符合最终播放要求（图 6.40）。

最后点击文件名可更改输出的位置及输出文件的名称，创作者设置完毕后，点击"导出"就能完成视频的输出。

图 6.39 视频输出格式

图 6.40 视频输出摘要信息

【视频输出演示】

本章小结

本章通过介绍电影剪辑的发展历程证明了剪辑的重要作用，对早期主流剪辑手法进行逐个分析来厘清影视剪辑的基本思路；接着对视频剪辑软件 Adobe Premiere 的操作方法、视频和音频的压缩与视频输出进行了讲解，为读者完成"一分钟"影像剪辑提供理论和实践支持。

课后练习

再次通读"一分钟"影像剧本，厘清主线剧情和支线剧情，思考如何使用剪辑手法来构建叙事、深化主题、渲染情绪并进行实践剪辑创作。

推荐阅读资料

傅正义，2017.影视剪辑编辑艺术［M］.3 版.北京：中国传媒大学出版社.

许志强，邱学军，2015.数字媒体技术导论［M］.北京：中国铁道出版社.

【学生作品《过早冇》】

第 7 章

"一分钟"影像特效篇

本章导读

受限于拍摄场地和资金，创作者有时需要创建虚拟背景完成影像制作；让演员在绿幕前完成动作，使用特效软件将人像从背景中抠取出来，并且将抠取的人像放在后期合成的虚拟背景中，再用特效软件调色。影视色彩的初级功能便是增强画面元素的视觉形象，对人物的情绪表达、展现故事情节的张力也起着至关重要的作用。"一分钟"影像特效篇将会从绿幕抠像和调色两个角度入手，通过实际案例讲解如何完成上述步骤。

思维导图

知识要点、难点

掌握绿幕拍摄的布置技巧。

识别颜色指示器传递的信息。

掌握 Adobe Premiere 调色的基本操作。

7.1 绿幕人物抠像

7.1.1 绿幕抠像原理

人物抠像通常使用颜色键控技术，根据视频背景颜色与被摄人物颜色上的差异，将被摄人物从背景中提取出来。由于人体肤色接近于红色，为了保证后期得到高质量图像，创作者可以使用绿幕或蓝幕作为拍摄背景。因为现在绝大多数数字摄像机使用搭配着拜耳阵列的传感器记录影像，而拜耳阵列滤镜中绿色滤镜的数量是红色和蓝色滤镜数量的两倍，更多的绿色光源信息会被记录，意味着数字摄像机会在录制图像的绿色通道中保留更多的细节；同时，绿色本身的亮度偏高，绿幕实现正确曝光所需的光源会比蓝幕少，所以大多数情况下创作者可以采用绿幕进行人物抠像视频拍摄。

7.1.2 绿幕前期搭建

首先，创作者在搭建绿幕的时候要注意将绿幕绷直，这样能够呈现更少的褶皱，有些特别明显处还需要用熨斗尽量把上面的褶皱熨平。绿幕上的褶皱越少，后期抠像的杂质就会越少。

其次，人物也应稍微远离绿幕背景来避免绿幕上的光反射到其轮廓上，影响后期成像质量；人物远离背景，与绿幕保持 1.5～3 米的距离，也能减少绿幕上产生的阴影（图 7.1）。

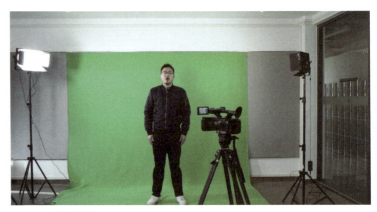

图 7.1　人物远离背景

再次，人物和绿幕应分开布光，通常人物的布光需要参考后期合成场景。如在后期合成的影像中，有一束从人物右侧打过来的光，那么创作者在布置人物光线时，也应在人物的右侧放置主光光源，模拟后期场景中人物的光照环境。

由于人物抠像使用颜色键控技术，给绿幕打光最重要的点便是布光均匀，示波器上应显示为一条趋近于中心的直线，表明绿幕此时亮度值趋近于统一（图 7.2）。

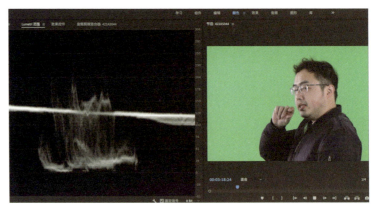

图 7.2　绿幕布光亮度值应趋近于统一

最后，在摄像机参数设置上，创作者需要尽量使用大光圈，使画面产生更浅的景深。虚化的背景可以把绿幕上的褶皱或瑕疵虚化掉。同时，如果人物在画面中有一些运动镜头，就会产生明显的运动拖影（图 7.3），此时创作者调快快门速度能够有效消除运动拖影；将快门速度从 1/50 秒调到 1/120 秒或 1/200 秒，可以使运动画面更加流畅；可见，选择大光圈和较快快门速度能够有效提高后期合成视频质量。

值得注意的是，在拍摄绿幕的过程中，人物一定不要穿绿色的衣服。因为这样创作者在后期抠像的时候不仅可能把背景抠掉，也可能把绿色衣服抠掉，导致拍摄素材无法使用。

图 7.3　手部运动拖影

【绿幕前期搭建演示】

图 7.4 抠选人物绿幕蒙版

图 7.5 切换到蒙版模式

图 7.6 检查人物边缘细节

【绿幕后期制作演示】

7.1.3 绿幕后期制作

首先,创作者将绿幕素材及合成的背景拖入 After Effect 软件;以绿幕素材建立合成,使用钢笔工具,把人物活动范围抠选出来;拖动时间轴查看,确保人物没有移动到蒙版之外(图 7.4)。

其次,创作者给绿幕素材添加特效,在效果中选择 KEYLIGHT1.2;使用吸管工具吸取人物周围的绿色,将合成背景拖到人物图层下方并放大;回到 KEYLIGHT1.2,将 Final Result 调整为 Screen Matte(图 7.5)。白色部分是保留下来的画面,黑色部分是被抠掉的绿色画面。当然,画面中也存在某些灰色是需要被清理的,创作者将 Screen Matte 中的 Clip Black 稍微提高,可以使画面灰色部分逐渐变黑;稍微降低 Clip White 的数值,可以保留更多人物细节;为了使画面过渡更加自然,还可以添加一些模糊。

最后,创作者可以检查人物边缘细节(图 7.6),通过 Shrink 来收缩人物边缘,此处数值不宜过大,调整为 –1 或 –1.5 即可;添加 Softness 能够让人物边缘更好地融入背景,这样就完成了人物的绿幕抠像。

7.2 影像调色

创作者在进行影片调色之前,只有理解图像呈现色彩的原理,才能在调色时游刃有余。

早期电影把胶片作为感光材料生成影像,而现代的数字摄像机多采用传感器来进行光学信号的收集。以 3-Chip CCD 传感器为例,光线通过光圈进入摄像机镜头内部后,由于不同波长的红光、蓝光和绿光在其内部两个棱镜表面上的折射率不同,从而将 3 种色光分解到 3 个传感器上,

在 3 个传感器上分别生成只有红色、绿色和蓝色信息的图像。数字摄像机传感器上布满了感光点，其作用相当于微型光学测量仪。越多的光子通过将产生越多的电子，画面也越亮；反之，光子越少画面则越暗。

感光点将接收到的光学信号以电信号的形式显示出来。3 个光学传感器会对各自表面感光点生成的电信号进行高频率的采样，并且将采集完成的信号以数字二进制形式进行输出。在采样过程中，采样精确程度和颜色深度密切相关。研究发现，人看到的色彩是连续的，实际景物从暗到亮的变化也是连续的。但数字摄像机记录的方式是数字化非连续的，也就是 0101 数字信号台阶状的方式，假如记录某种颜色的数据量过小，人眼就会识别出它不是一个连续的色彩变化。如数字摄像机记录下来的有着连续色彩变化的天空的色彩是分级的、非连续变化的，人眼想要识别连续的变化，色彩至少要有 255 级；如果色彩少于 255 级，人眼就会识别出画面有明显的色阶变化。采用 8bit 数字摄像机记录色彩的变化能达到人眼识别的最低要求，每个像素点的亮度在 0 ~ 255 级，共 256 个级别，其中亮度值为 0 表示黑色，亮度值为 255 表示白色。在实际运用中，色彩的位数越高，记录的层次越丰富，记录的数据量也越大。

视杆细胞能帮助人捕捉光线，视锥细胞能帮助人区分颜色。人眼中 98% 的光线都是由视杆细胞接收的，视杆细胞是生物导航识别系统的重要组成部分，它可以帮助人在夜晚识别物体。正是这个原因，人眼对物体亮度的识别的敏感程度远远高于对物体颜色的识别。当光线亮度降低到一定程度之后，视锥细胞会"关闭"，而视杆细胞会正常运作，帮助人在黑暗中识别微弱的光。这也是人在夜晚可以看到物体的形状，但往往无法看清物体的颜色的原因。因此，创作者在使用 Pr 进行色彩调整时，需先对画面的亮度进行调整，然后再对画面的色彩进行调整。

1. YUV 示波器

在前期拍摄时，如果由于操作和环境限制，拍摄素材出现过曝、欠曝和偏色等问题，创作者就需要对视频素材的颜色信息进行判断；在解决这些问题之后，再根据影片风格进一步调色。

创作者将 Pr 切换到"颜色"面板，在源监视器区域会出现多个颜色指示器（图 7.7）；如 HLS 示波器，显示的是当前视频图像的饱

图 7.7　颜色指示器

图 7.8 素材偏色

图 7.9 直方图

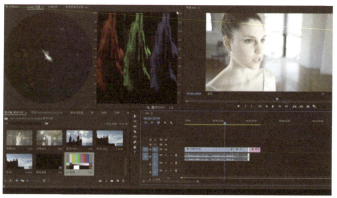

图 7.10 RGB 分量图

和度区间，显示的图案指向哪个范围，就表明图像的整体颜色偏向哪个颜色。YUV 示波器与 HLS 示波器十分相似，YUV 示波器在 HLS 示波器的基础上增加了更多的指示点，使用方法更加直观。YUV 示波器的指示点上分别有红色、黄色、绿色、青色、蓝色和品红色，显示的图案中心偏向哪个颜色，就表明整体的图像偏向相应的颜色，即该素材的色相；而图案在某个方向上的长度，则表明了饱和度的高低，即色度。这几个指示点两两相连，形成了一个六边形的选框，该选框反映出了 75% 的颜色饱和度。如果某个方向上的图案超出了这个框，表明当前图像在这个颜色上的饱和度已经超过了 75%。75% 的颜色饱和度是电视台为了视频文件可以正常播放而设立的标准。如果需要在电视上播放视频文件，就必须控制颜色饱和度的属性。创作者在判断视频颜色是否偏色时，使用这两种示波器就十分直观。如图 7.8 所示，YUV 示波器中的波形明显往黄色和红色色块中间偏，并且超出了 75% 的饱和度安全框，表明整体画面色彩中黄色和红色偏多且饱和度较高；而原片的拍摄内容正是在音乐厅演奏乐器的学生，整体画面色调偏黄，符合 YUV 示波器显示结果。

2. 直方图

直方图（图 7.9）显示的是在视频素材各个亮度区间中，不同灰度等级下有多少个像素点。像素点多集中在直方图上的左侧区域，则图像为低调图像，整体偏暗；像素点多集中在直方图上的右侧区域，则图像为高调图像，整体偏亮；像素点多集中在直方图上的两侧，则整体图像对比度较高，画面反差明显；像素点多集中在直方图上除两侧的某一区域，则整体图像对比度较低，画面明亮均匀。因此，直方图能够较为直观地反映出视频素材的亮度和对比度信息，在处理图像时，它的作用十分明

显；但在处理视频时，使用 RGB 分量图（图 7.10）可以更好地识别和处理图像各个分量的亮度信息。

3. RGB 分量图

RGB 分量图显示的是当前素材分别在红色、绿色和蓝色通道上的颜色信息，右边有 0 ~ 255 的标识，0 表示的是纯黑区域，255 表示的是纯白区域，中间范围则是根据图像亮度变化进行的不同的显示。RGB 分量图左边有 0 ~ 100 的标识，是 IRE 标准，也是电视台对视频的亮度显示范围的要求。为了能够正常在电视上播出视频，IRE 标准规定画面最暗的区域不能低于 0，最亮的区域不能超过 100。因此，创作者在对视频素材进行色彩分析时，需要看是否存在亮度低于 0 或高于 100 的部分，低于 0 的部分需要提高画面亮度，而高于 100 部分则需要降低画面亮度。比起直方图，RGB 分量图最大的优势是能够直观地实现图像与波形图的一一对应，画面从左到右显示的内容会通过波形图从左到右显示出来，这个功能极大地方便了创作者对视频细节进行分析，找到画面中过曝和欠曝的区域进行调整。比起直方图只显示画面各像素信息，RGB 分量图能够结合原始画面更加直观地对视频素材的颜色信息进行分析。

RGB 分量图显示的是画面在 3 个颜色通道上的颜色信息，当把 RGB 分量图切换成 LUMA 模式，反映的则是图像的亮度信息。LUMA 模式显示图案与视频原图像也是一一对应的关系，通过 LUMA 模式创作者可以从整体上更好地看到图像曝光信息。如图 7.11 所示，LUMA 模式中最左侧有部分亮度值达到 100，反映拍摄影像中最左侧有过曝部分；而画面中左上角的窗户确实过曝，创作者需要降低亮度值还原细节，而在 RGB 分量图中央呈现出的倒三角的亮度图案，对应着画面中央窗户玻璃与地板的不同亮度值。

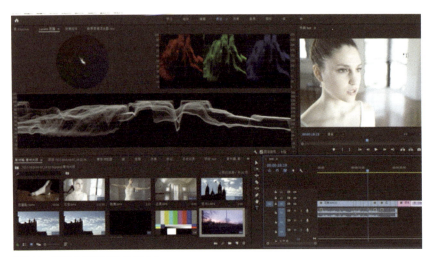

图 7.11　RGB 分量图（LUMA 模式）

图 7.12 Lumetri 颜色窗口

图 7.13 钢笔工具抠选区

图 7.14 校正画面曝光程度

YCbCr 模式则利用了人眼对物体亮度的敏感程度远远高于对其颜色的敏感程度的原理。此模式会分别提取图像的亮度通道与颜色通道，Y 表示的是亮度通道，Cb 表示的是图像中的蓝色信息，Cr 表示的是图像中的红色信息。该模式可以帮助创作者清晰区分影像中的曝光和颜色，并且针对不同属性进行调整。

7.3 基础校色

创作者在拍摄时可以选择一个场景作为调色参考，在场景中放置一张调色卡纸，卡纸上包含不同等级的灰阶和不同色相的色块；将 Pr 切换到颜色窗口，使用 Lumetri 颜色窗口的白平衡选择器，点选色卡中的白色色块，对整个画面的白平衡作基本处理（图 7.12）。

接着，创作者在"效果控件"选项中将第一列灰度级色块用钢笔工具框选出来（图 7.13）。此时亮度示波器只会显示已框选色块的亮度值，这些数值分别代表了画面中白色、高光、中间调、阴影和黑色区域的实际亮度。

在"基本校正"中的"色调"选项上，创作者需要依次调整对比度、高光、白色、阴影和黑色的数值来校正画面的整体曝光程度（图 7.14），使最上层白色色块的 IRE 值在 90 左右，中间调灰色色块的 IRE 值在 50 左右，黑色色块的 IRE 值在 10 左右。

创作者通过调整对比度，可以将较亮色块的亮度值与较暗色块的亮度值之差变大，实现视觉上亮的地方更亮，暗的地方更暗。对 8bit 的视频来说，高光区域控制在 192～255 的亮度，也会稍微影响画面中 128 的亮度的中性灰，但对 0～128 的亮度几乎没有太大影响。

而增强高光可以提高画面较亮区域的亮度，使其无限接近于 255，这样画面将不易出现过曝的现象。

白色主要用于控制 128～255 的亮度，尤其对画面高光部分增强效果明显；白色不对过曝进行控制，因而过度提亮会使画面细节丢失而变为白色。

阴影区域的亮度值应该控制在 0～64，对中间调也会产生影响，压暗时过渡较为自然，不易产生过暗的现象。

黑色主要控制亮度值为 0～128 的画面元素，能够大范围压暗整个画面的亮度，但过度调整黑色会使画面暗部细节丢失而变为纯黑。

调整完成后，整个画面的对比度将会显著提高，各个画面元素的亮度变化也更加明显。当创作者在效果控件中点击"反转"，可以清晰地看到调整后的画面的亮度情况（图 7.15）。

在调整完画面亮度之后，创作者需要进一步对画面的颜色进行处理（图 7.16），将效果控件中的"反转"关闭，使用选择工具将蒙版从色卡亮度竖条平移至第二竖条；打开 YUV 示波器，可以看到每个颜色色块的饱和度都不一致，色相方向也不是正对着各个颜色，表明当前画面中的颜色出现了偏差，需要通过色相饱和度曲线进行调整；在色相饱和度曲线上将三原色和互补色分别打点标示出来，先调整色相，在垂直方向上调整点的位置，使 YUV 示波器中每条饱和度线都分别对准三原色和互补色方向；接着在色相饱和度曲线上打点，通过调整每个

图 7.15 上图为亮度调整前，下图为亮度调整后

图 7.16 调整画面颜色

图 7.17 HSL 辅助工具

图 7.18 《红高粱》红色基调色

图 7.19 《堕落天使》绿色基调色

图 7.20 《阳光灿烂的日子》黄色基调色

点在垂直方向的位置改变每个颜色的饱和度，调整饱和度到 50% 左右，即从原点到 75% 饱和度边框的 3/4 位置处；通过以上步骤，便完成了拍摄画面颜色的校正。

在效果控件中，创作者勾选蒙版的"反转"选项，可以检测画面在调整完曝光和饱和度后的情况；还可以对画面中某些重点部分进行创意性调色，在 HSL 辅助工具中使用设置原色勾选出需要进行区域调色的部分。如图 7.17 展示的是对狗的毛色的调整。创作者用吸管工具吸取狗毛颜色，调整 HSL 的范围，使画面大部分显色区域集中在狗身上，灰色区域表示不受影响的区域，接下来对画面的色彩处理将只会作用于狗身上；为了凸显狗毛色的亮丽，需要提高毛色的亮度，将色环往黄色偏红色的位置拖动一些，将 HSL 下方"彩色/灰色"选项取消勾选，即可观察到只针对狗毛色调整后的结果。

7.4 创意调色

画面的亮度和色彩校正准确后，创作者可以根据实际创作目的对影片进行创意调色。颜色可以传递情绪，不同的配色方案对影片的主题有不同的表现力。表现主题情绪基调的色彩手段就是基调色，一般在影视作品中红色代表愤怒和血腥，可以营造紧张和激动的气氛（图 7.18）。

蓝色和绿色（图 7.19）表示冷静和阴森，会令观众感到不安。

黄色充满活力，棕色朴实中性，也常出现在表现温情或暧昧的镜头之中（图 7.20）。

除了基调色，影片部分镜头还需要设定重点色来增强影像的视觉表现力。重点色通常与基调色反差较大，多出现在人物的服饰或道具中。重点色一般在画面中所占面积不大，但是能够引起观众的特别注意（图 7.21）。

"创意"选项中有多种 LUT 模式（图 7.22），创作者可以根据影片风格选择不同的 LUT 模式进行嵌套；通过调整"Look"的强度，改变画面的整体基调色；对画面中某些需要特别强调的部分，可以通过绘制遮罩打上关键帧，调整关键帧位置对画面特定区域进行追踪，再单独对其进行色相、饱和度和明度的调整，从而完成重点色调整。

图 7.21 《满城尽带黄金甲》金色重点色

图 7.22 "创意"选项中的 LUT 模式

本章小结

本章向读者介绍了绿幕搭建和后期抠像的相关流程；讲解了如何使用 YUV 示波器、直方图、RGB 分量图读取画面的曝光和偏色信息，通过 Pr 中的 Lumetri 颜色窗口对画面的基本颜色信息进行校正；最后运用相关案例列举出有关基调色和重点色的知识，帮助读者进一步优化已完成剪辑的影像作品。

课后练习

对已经完成剪辑的"一分钟"影像作品进行基础校色，根据影片的风格和主题，选择合适的配色方案完成创意调色。

推荐阅读资料

魏德君，2019. 色彩与戏剧影视美术设计［M］. 北京：中国戏剧出版社．

第 8 章

作品评价

本章导读

本课程通过"一分钟"影视作品创作项目,引导学生从理论知识与实践技能中学习数字影视创作的创意方法、理论知识、艺术手法、技术手段,构建起多维立体的"创意 + 艺术 + 技术 + 反思"的数字影视创作知识与技能体系。

课程采用形成性与总结性结合的评价方式,多方参与的成绩评审体系,确保成绩评定的有效性、合理性、公正性,也为课程的教学质量提供了有力保障。

思维导图

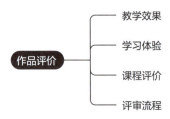

知识要点、难点

应用形成性与总结性结合的评价体系。

掌握全面的考核任务及评分标准。

8.1 教学效果

本课程整合中英优势教育资源和教学理念,以项目为主导开展教学,有效地衔接基础教学与创意实践两个关键环节,实现对学生专业知识技能和实践能力的全面培养。项目制学习也改变了传统的封闭式教学方式,实现课堂教学与项目实践的深度融合,使学生在学习过程中具有明确的学习目标。

本课程通过与专业理论、项目实践、团队合作、项目反思有机结合,培养学生的创新能力、实践能力、项目合作能力与反思能力。

在本课程的教学过程中,专业教师灵活采用讲座、工作坊、小组讨论、"一对一"辅导、学生自主学习、作品陈述与展示、个人反思、教师点评等形式,不仅能锻炼学生的专业技能,而且提升了学生的研究能力、协调能力、沟通能力和思辨能力。

本课程内容接轨国际和行业,在课堂教学和项目实践中均使用国际化电影行业术语及行业级专业设备,引导学生用国际化的方式和标准进行影视作品的创作,培养出符合社会需求的数字影视人才,帮助学生无缝对接行业中的实际项目。

近年来,本课程产出的成果在伯明翰时尚创意学院展厅和武汉 K11 艺术村进行了展出,课程的教学组织形式和评价模式分别在上海创意周、英国创意设计周和英国大使馆主办的"2019 中英创意产业教育研讨会"上进行了推广和交流(图 8.1),国际化的人才培养模式和模块化的课程体系在武汉设计工程学院针对设计类专业学生进行了完整的教学指导与实践,取得了良好的社会反响。

图 8.1　李万军在英国大使馆主办的"2019 中英创意产业教育研讨会"进行教学模式分享

8.2　学习体验

本课程以数字影视创作"一分钟"影像项目为主题展开教学和考核,在教学过程中,为了使学生能迅速将所学的理论知识与技术手段应用于项目实践,并且能够做到以不同的团队角色合作完成影片创作,就必须将课堂的主导权由教师转向学生——学生成为课堂的主导者,教师则成为教学和实践项目的引导者。教师通过不同的教学组织形式让学生参与课程教学的全过程和各个环节,充分激发学生学习的积极性,实现师生角色的互换和学生能力的全面培养,优化学生的学习体验。

通过师生角色互换,学生能直观感受到项目中各环节、各成员横向及纵向的相互影响。例如,在项目进行的各个阶段,学生能切身感受到项目中各成员相互影响和相互依赖的关系,从而理解团队成员间沟通与合作的重要性;随着项目的推进,学生能深刻体会到项目前期进行的各项工作在项目拍摄和后期制作阶段发挥的实际作用,从而切身领悟到每个环节对后续工作乃至项目结果的影响。与传统的设计教学方式相比,模块化课程教学方式更注重学生从情境体验中学习、思考与感悟,从而提升学生的自主学习能力。

在课程进行的过程中，教师全程跟进学生的项目进度情况，从创意、实践、项目管理、团队合作等层面提供多维的引导和支持。

学生能在各辅导环节中获得教师反馈，自主填写指导过程记录表（图8.2），对课程答疑情况进行记录并对下一阶段工作进行准备；能从指导过程记录表中及时发现和解决问题，也为项目的反思报告积累素材。

BIFCA模块课程教师指导过程记录表	
模块名称：数字影视创作与技术　　姓名：　　班级：　　学号：	
时间	内容（包括与教师的沟通内容及教师针对个人的下一步安排）
	教师签名：
	教师签名：
	教师签名：
	教师签名：

图8.2　指导过程记录表模板

课程结束后，学生会收到一份本课程的学业信息反馈表，表内详细地记载了评分小组成员的构成、课程学习目标、课程成绩、评分细则、教师评语，以及对该生今后学习的建议，确保学生获取充分的反馈，并且能在后续的课程中有针对性地进行提升。

本课程还通过举办学生课程作品的线上、线下等展览和分享活动，为学生提供作品展示与交流的平台。

整个课程将构建起开放、包容的学习氛围，学生能够在教学的任何阶段向教师提出对课程的疑问。此外，在学期的期中和期末，教师也能通过师生座谈的形式收集学生关于课程的反馈意见和建议。

学生通过线上问卷，对课程内容、进度、教师教学等进行评分和反馈；教师根据反馈进行教学工作的反思和调整。在学期末，除了线上反馈，课程还会举行面对面的师生座谈会议，学生代表可以直接向教师进行课程反馈。这有助于师生间的积极沟通，也能帮助教师持续提高课程的教学质量。学生在"数字影视创作与技术"这门课程中，需完成项目前期文件、最终视频作品、项目反思报告等一系列作业。

8.3 课程评价

本课程通过优秀作品调研、拍摄前期策划、拍摄及后期实践、个人反思、形成性与总结性结合的评价方式，强化学生对影视作品创作过程的认识。

在课程之初，教师将详细的考核方案发给学生，其中包含每一项任务的要求与评分标准，帮助学生依照评分标准进行项目学习和实践。

在 4 项考核任务中，9 项前期文件（20%）在期中提交，视频拍摄（30%）、视频后期（30%）、反思报告（20%）3 项内容在期末提交。各项考核任务分数都划分为 A（90～100）、B（80～89）、C（70～79）、D（60～69）、E（50～59）、F（0～49）6 个分数段，以下是详细的评分标准。

1. 9 项前期文件

分数段	9 项前期文件（20%）评分标准（小组共同完成，共同得分）
90～100　A	高质量完成全部前期文件，并且在艺术与技术层面均达到专业级别，对拍摄进行了良好规划
80～89　B	高质量完成全部前期文件，对拍摄进行了良好规划
70～79　C	按要求完成全部前期文件，但部分文件的内容存在一些错误，或者对拍摄的规划不足
60～69　D	完成全部前期文件，但内容粗糙，或者无法应用于实际拍摄
50～59　E	仅完成部分前期文件
0～49　F	仅完成个别文件或几乎没有完成前期准备文件

2. 视频拍摄

分数段	视频拍摄（30%）评分标准（小组共同完成，个人分别得分）
90～100　A	有效地将艺术与技术融入拍摄内容，作品质量达到专业水准
80～89　B	较好地将艺术与技术融入拍摄内容
70～79　C	较好地将艺术与技术融入拍摄内容，但存在少量错误
60～69　D	将艺术与技术融入拍摄内容，但与拍摄内容结合得不够好
50～59　E	对拍摄阶段的艺术与技术的结合有一定理解，但在实践过程中存在问题
0～49　F	对拍摄阶段的艺术与技术的结合运用不足

3. 视频后期

分数段		视频后期（30%）评分标准（小组共同完成，共同得分）
90～100	A	专业地完成了后期剪辑和调色，工程文件和成片都达到专业级别，叙事节奏合理，画面具有良好的艺术性
80～89	B	较好地结合叙事设计进行了后期剪辑和调色，工程文件接近专业级别，叙事节奏合理，画面具有较好的艺术性
70～79	C	较好地进行了后期剪辑与调色，但工程文件存在少量问题
60～69	D	合理地应用了后期剪辑与调色，但工程文件出现较多问题
50～59	E	对后期剪辑与调色有一定理解，但实践运用中存在较多问题
0～49	F	对后期剪辑与调色的掌握明显不足

4. 反思报告

分数段		反思报告（20%）评分标准（个人分别得分）
90～100	A	对个人工作和小组合作情况进行了深刻反思，并且准确地指出了应改进的问题，制订了明确的改进计划
80～89	B	对个人工作和小组合作情况进行了深刻反思，并且指出了应改进的问题，提出了改进计划
70～79	C	对个人工作和小组合作情况进行了反思，也指出了应改进的问题，但缺乏深度
60～69	D	对个人工作和小组合作情况进行了反思，但没有指出应改进的问题
50～59	E	描述了个人工作情况，但没有对个人工作内容和小组合作情况进行反思
0～49	F	内容没有涉及对工作内容和小组合作情况的反思

课程的考核模式强调对学生学习过程和学习成果的综合性评价，也引导学生养成注重项目过程质量、进度、效率等意识，帮助学生在其他类型的项目实践中取得成功。教师将根据学生整套作品的完成质量，对教学的设计与实施过程进行全面反思，不断提高课程教学质量。

8.4 评审流程

为确保学生得到全面、公平和公正的评分，本课程设定了严格的成绩评审流程。在评价方式上有学生自评、"一对一"评价、教师初评、专业教师群内审、英方外审5个环节，成绩从初评到最终发布一般历时约一个月，充分保障其客观性和公正性。

在提交完成各项作业任务之后，学生需在统一安排的时间进行作品陈述与展示，教师针对作品进行"一对一"的评价。学生陈述环节结束后，教师开始进行成绩初评，为每一位学生撰写一份学业信息反馈表，明确地标注出各项完成任务的分数，并且提供详细的评语和改进建议。

教师完成评分和评语后，再交由系部成立的专业教师审查小组进行内部审核，如果内部审核评分与教师评分差距较大，再进行第三轮评分，确保分数的合理性。

成绩内部审核通过后，教师将反馈表发给学生并将课程材料存档，等待学校的督导审查和 QAA（英国高等教育质量保证机构）专家的外审。外审完成后，经考试委员会确认成绩，形成最终考核成绩，录入教务系统。

课程的成绩评审流程既对本课程教学目标的达成度进行评价，又回顾课程教学的实施过程，还监管和保障了教学质量。

参考文献

常江，2013. 影视制作基础 [M]. 北京：北京大学出版社.

菲尔德，2016. 电影剧本写作基础 [M]. 钟大丰，鲍玉珩，译. 北京：北京联合出版公司.

傅正义，2017. 影视剪辑编辑艺术 [M]. 3 版. 北京：中国传媒大学出版社.

格隆曼，勒图尔诺，2017. 灯光师入门：片场打光实战手册 [M]. 3 版. 王博学，杜金穗，译. 北京：北京联合出版公司.

何清，2017. 电影摄影照明技巧教程（插图修订版）[M]. 北京：北京联合出版公司.

姜燕，2017. 影视声音艺术与制作 [M]. 2 版. 北京：中国传媒大学出版社.

宋靖，2020. 影视短片创作 [M]. 杭州：浙江摄影出版社.

魏德君，2019. 色彩与戏剧影视美术设计 [M]. 北京：中国戏剧出版社.

许志强，邱学军，2015. 数字媒体技术导论 [M]. 北京：中国铁道出版社.

杨杰，佘醒，2016. 数字影视短片创作 [M]. 南京：南京大学出版社.

杨磊，2017. 数字媒体技术概论 [M]. 北京：中国铁道出版社.

结　语

本书围绕武汉纺织大学伯明翰时尚创意学院数字媒体艺术系湖北省一流本科课程"数字影视创作与技术"展开，以"一分钟"影视作品创作项目为主线，从创意激发、前期准备、中期拍摄和后期制作等方面循序渐进地讲解了完成该项目所需要掌握的理论和实践知识。

在前期准备阶段，本书通过讲解第五代导演的影片主题和艺术风格，激发读者的创作灵感并使用靶心人公式完成剧本大纲；通过多部优秀影片讲解分镜故事板绘制方法，以及其他拍摄前期需准备的文件资料。在中期拍摄阶段，本书首先向读者介绍了灯光的种类和布光的基本技巧，引导读者根据影片主题选择合适的光源布置方案，强化艺术表达；其次，向读者介绍了不同种类的录音设备和收音技巧，引导读者在正式开始拍摄前确定摄像机参数来强化叙事表达，并且引导读者在完成素材录制后，通过剪辑手法构建叙事、渲染情绪、展现影片主题；最后，引导读者通过给影片添加特效和调色来增强影像艺术表现力。

每个实践章节通过学生案例展示对理论知识进行生动阐述，富有实用性和趣味性，使读者更加直观地理解项目要求。读者也可以按照本书讲述的工作流程进行影视实践创作，在完整的影视项目实践情境中充分发挥创意思维，高质量呈现作品的预期效果。

不过本书仍存在一些不足之处，敬请读者谅解和批评。

第一，本书以项目为主线，着重讲解创作中所需要掌握的实践知识。但视听语言是一门复杂深奥的艺术，有丰富的美学、心理学和哲学理论知识等作为支撑。本书在这些理论方面没有深入展开。

第二，书中典型案例均来自电影和电视剧，未涉及网络短视频，有这方面创作需求的读者还需结合其他资料进行创作。

第三，本书主要为零基础影视创作学习者编写，因而只呈现了基础性知识，无法满足有更高技术需求的读者。

衷心希望本书能为数字媒体技术、数字媒体艺术专业课程设计和影视制作师生提供帮助，也热忱欢迎读者的批评与指正。

李万军　柯佳明　胡瑞琪

2024 年 1 月